插畫

光與色彩 解體新書

ダテナオト
建尚登 著

蘇聖翔 譯

瑞昇文化

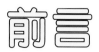

前言

歡迎閱讀這本《光與色彩 解體新書》。

想必有不少人覺得著色（上色）很困難吧？的確色彩與素描等並不相同，每個人感受到的印象會有極大的差異，容易產生混亂，本書和前作相比之下難度也提高了一些。不過，色彩是我們觀看畫作時最先獲得的視覺資訊。因此，若是彩色插畫的情況，一開始的印象是由色彩決定的。也就是說，「掌控色彩的人就能掌控圖畫的評價」。在此暫且先介紹幾個「最基礎必須掌握的重點」，請大家作為參考吧！

首先是配色時彩度的高低。

彩度高就會變成閃閃發亮、無法一直觀看的圖畫，因此在區分圖層的階段，留意彩度要設定得比完成印象低一點，再加上影子和收尾效果，即可成為完成稿（詳情請翻閱p.22）。

接下來是色數多或少的圖畫的處理方法。

色數多時配色的顏色不要作出對比，配色時整體的彩度降低，明度調高吧！色數少時配色的顏色作出對比，配色時整體的彩度調高，明度降低一點。

然後，彩色的精華就在於光與影，以及收尾。

在區分圖層的狀態下看得出來肌膚與服裝的差異，可是看起來有點平面。顏色只是用來區分部位，或是將顏色的印象傳達給觀看者，除此之外沒別的效果。

色數不同影響配色

色數多
↓
不要作出對比

色數少
↓
作出對比

如果是想用線條畫吸引人的圖畫，老實說這樣就夠了，不過假如想讓圖畫看起來立體，實在是有些薄弱。
這時就要藉由光與影來表現立體感。
光（高光）具有讓物體看起來凸出的效果。許多畫家都有講究影子的傾向，不過光本來就是呈現立體感的關鍵。
影子（落下的影子・立體的影子）具有讓物體看起來凹陷的效果。
尤其靠裡面的地方應該會變得很暗，不過新手有害怕加上暗影的傾向，結果完成的畫有時會變得沒有層次。
請不要害怕，在靠裡面的地方加上暗影吧！

最後，即使說圖畫的收尾就是一切也不為過。收尾有各種方法，如空氣遠近法、色調補償、景深等等都是。
如果精通收尾，就算同一幅畫看起來也會變成水準高了數倍的圖畫，因此請貪婪地吸收收尾的技術吧！

在此終究是初步的解說，熟悉後就能脫離這些觀點。
但是，首先基本知識很重要。自古以來有「守破離」和「打破常規」等說法，兩者都可以解讀成「先學習基本知識，再慢慢地脫離基本而獲得個人風格。」，雖然一開始可能很辛苦，不過一一學習後就能獲得你的個人風格。

沒問題的，色彩的技術就和學校的學習一樣，只要學會就必定能成為你的力量。讓我們一起學習吧！
最後，本書請到了帝塚山大學現代生活學部居住空間設計學科的副教授大里浩二老師，來為卷末的（p.134～143）色彩相關基礎執筆。我要借此機會向他表達謝意。此外，為整本書的執筆大力協助的創作者くろだありあけ老師等，還有協助提供插圖的許多人，我要一併向各位致上最深的謝意。

<div align="right">

建尚登（ダテナオト）

</div>

光與影的表現

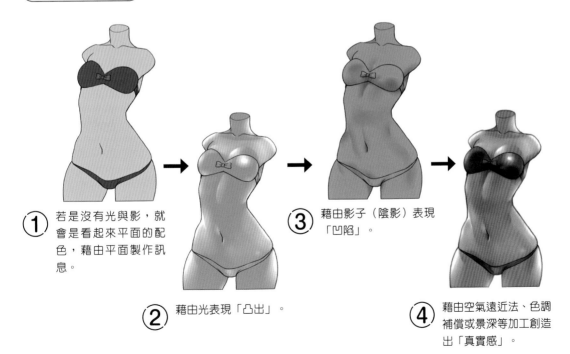

① 若是沒有光與影，就會是看起來平面的配色，藉由平面製作訊息。

② 藉由光表現「凸出」。

③ 藉由影子（陰影）表現「凹陷」。

④ 藉由空氣遠近法、色調補償或景深等加工創造出「真實感」。

目錄

配色編

明暗度篇

本書的用法

「雖然會畫角色，可是上色上得不好」，
本書是給這種人的解說書，能將你對於選色的不安轉變為自信。
為何沒有統一感？為什麼顏色變得鮮豔？
本書充滿了許多提示，能解答你的疑問。
關於顏色的基本，都整理在卷末刊出喔！

在每一節的一開始提出疑問。
解說答案、提示和相關資訊。

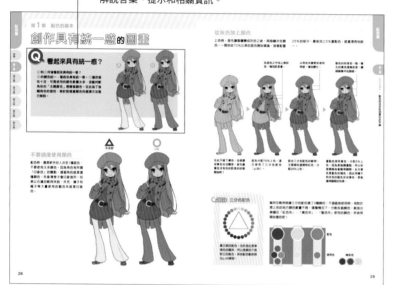

—/C/O/L/U/M/N/—

更進一步解說內容。

(POINT)

解說須特別注意的重點，
還有追加資訊。

序章

整理了在本書經常用到的操作等，畫圖時
所需的資訊。

明暗度篇

第4章　光與影的表現

針對光與影和顏色的關係進行解說。

配色篇

第1章　配色的基本
第2章　選色的範例
第3章　引導視線的配色

從顏色的基本和配色的基本、挑選方法到
配色方法，對於顏色進行解說。

技巧篇

第5章　收尾的技巧
第6章　常見的NG例子

解說讓插畫看起來更有魅力的技巧，以及
畫得不順時的處理方法等。

序章

首先整理了直到圖畫完成的過程，和在本書經常
使用的操作等畫圖時所需的資訊。

序章

第1章

第2章

第3章

第4章

第5章

第6章

第7章

序章

直到圖畫完成

何謂圖畫完成？

「好，完成了！」
對畫圖的人來說，完成的瞬間最令人開心。會湧現各種情緒呢。公開後好開心，快樂時光結束也感到寂寞……或許只有畫家才懂這種感覺呢。不過，請等一下。雖說只是一句「圖畫完成了」，不過到底

完成到何種程度，這幅畫才算是「已經完成了」呢？因此，在本書將經過所有下圖的過程的狀態定義為完成。下面的4幅畫，是在完成線條畫的作品，進行了同時是本書主題的色彩上色（著色）。由左依序將大致的顏色簡單配置的彩色草圖狀態。

彩色草圖
完成的線條畫大致上色的狀態。也有人不讓線條畫完成，把在草圖階段上色的狀態稱作彩色草圖。

塗底
根據彩色草圖配置色彩的狀態。一面注意未上色部分，一面思考容易上色的程度，也要注意圖層結構等。

接著根據這幅草圖配置基本色塗底。並且，追加影子和反射光幫角色上色。最後考慮周圍的環境等，調整明暗度並加工就是收尾。在本書，將最右邊的狀態定義為完成，對於完成線條畫的插畫，解說上色手法與色彩相關知識。當然，作品風格因人而異，因此想必也有人覺得「我不會處理到那種程度」。若是這種情況，在過程中某部分完成也沒關係。對於儘管畫得出線條畫，可是上色實在不順利，結果不如預期的人，本書將會簡單明瞭地解說讓成品更有魅力的上色方法。

角色上色
加上影子與高光，角色上色完成的狀態。可以做出具有立體感的著色。

收尾
連明暗度和加工都結束的狀態。配合背景追加明暗度或陰影，或是進行收尾加工。

序章

第1章

第2章

第3章

第4章

第5章

第6章

第7章

推薦淺灰色畫布

新手之中有不少人「用純白色畫布開始作業時會感到困惑」。如果是高手，在開始製作圖畫之後，馬上就把畫布塗滿1種顏色才開始作業的人並不少。雖然這樣做有許多優點，不過最重要的一點是，會更

容易發現未上色的部分。儘管塗滿的顏色因人而異，不過在此推薦淺灰色。當然，塗滿的顏色也可以依照喜好變更。

白色畫布

淺灰色畫布

上色的流程

這張圖表示從線條畫上色到完成的步驟。相當於金字塔下方的線條畫製作，和固有色的配置等作業，與後半的收尾及追加色價相比之下，需要更多的時間與工夫。換句話說越往金字塔頂端，作業時間就越短，越下面的作業需要越多時間。

對所有作業傾注同樣的精力，新手容易在途中遭遇挫折。先了解各個過程中所需的精力是有差異的，才能適當地分配，圖畫才會變得更容易完成。那麼在下一頁將解說各個過程。

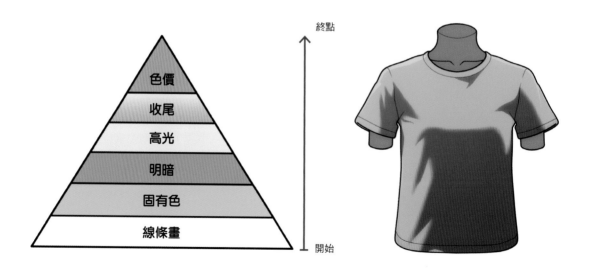

① 線條畫、輪廓

線條畫在輪廓和有前後關係的地方粗一點，細節和線條密度高的地方畫細一點。
在本書線條畫的解說從略。

主要使用的圖層
一般

② 固有色

固有色是指基底的顏色。決定時，注意重點是彩度不要提升太高，明度不要降得太低。注意之後要加上影子。

主要使用的圖層
一般

→「第1章 配色的基本」參照（p.18）

③ 明暗

所謂的陰影。
影子是落下的影子，陰影是立體的影子。一邊思考光源的方向一邊畫出陰影，注意是否看起來立體。

主要使用的圖層
一般、色彩增值

→「第4章 光與影和顏色的三角關係」參照（p.62）

④ 高光

由光源產生的高光。注意高光也能表現面。除非固有色很淡，否則高光要避免使用純白色。

主要使用的圖層
一般、發光、螢幕

→「第4章 光與影和顏色的三角關係」參照（p.62）

⑤ 收尾

收尾有各種類型。收尾最終能大幅提升圖畫的水準。

主要使用的圖層
螢幕、覆蓋等

→「第5章 呈現統一感的技巧」參照（p.90）

⑥ 色價（環境色）

白天有白天的顏色，夜晚有夜晚的色調。了解色價之後，就能讓同一幅畫自由變更為白天、傍晚、晚上等。

主要使用的圖層
色彩增值、調整圖層的不透明度

→「第6章 停滯不前時的處理方法」參照（p.120）

POINT　厚塗的步驟

如厚塗的情況，有依照①草圖；②陰影（灰階）；③線條畫；④固有色（覆蓋）；⑤收尾；⑥色價的順序上色的灰階畫法，活用這種方法和線條畫等各種上色方法。

序章

第1章

第2章

第3章

第4章

第5章

第6章

第7章

何謂配色？

請看以下的2幅插畫。雖是同一幅線條畫，不過上色完全不同。左邊是不太使用暈色的「動畫塗法」；右邊是留下筆觸，顏色重疊上色的「厚塗」。雖然乍看之下兩者看起來截然不同，不過將哪種顏色，配置在哪裡，「配色」則是兩者都一樣。從配色過

的圖，藉由使用哪種顏色的影子，以何種筆觸上色，成品會大幅改變。在本書不被上色方法束縛，以基本配色的觀點為主，解說影色的挑選方式及光線的觀點等。

動畫塗法

厚塗

基本的上色方式

上色方法有好幾種。底色是使用粗一點的筆或填滿工具等塗上基本的顏色。注意不要連無關的地方都塗到，還有未上色的部分。基本色塗完後，接著在稱為影色的陰暗部分上色。加上影子的方式有幾種方法，最基本的是單純地「上色」，藉由所謂的動畫塗法等，經常使用這種方法。不過，光是如此插畫的資訊量不足，也有看起來不夠完美的情況，所

以要暈色，或是疊色追加真實感。而最後，要削掉（消除）塗太多的多餘部分。依照收尾的方法和技巧，有些情況和這些步驟不一樣，不過大部分的插畫是藉由這些方法繼續上色。
雖然在本書是以這4種上色方法為主進行上色，不過也可以使用有筆觸的筆刷，或是利用漸層，配合自己的上色習慣也沒關係。

底色
用填滿或沒有筆觸的筆等塗滿的狀態。

上色
用沒有暈色的筆刷塗影色和高光。

暈色
將用暈色的筆刷上色的界線暈色。

疊色
在塗上的色彩上面繼續上色。

削掉
使用橡皮擦等將塗上的顏色如削掉般調整。

圖層結構

圖層的管理非常不得了。不過，工作上的插畫可能必須修改圖畫或是加上顏色變更，之後也常常需要修改。為了準備應付這種情況，就這方面來說也要留意確實分割圖層。

推薦各位使用「圖層資料夾」進行圖層管理。「線條畫」、「上色」、「背景」，每個都用圖層資料夾管理。各個圖層確實取好名稱，之後就不易搞混。關於圖層結構，一邊累積經驗，一邊思考對自己而言容易作業的結構，再慢慢地決定吧！

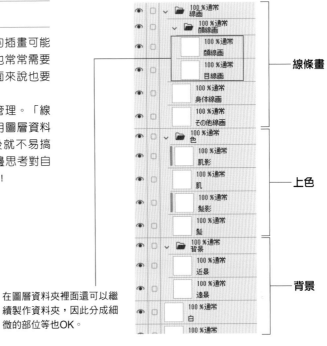

線條畫

上色

背景

在圖層資料夾裡面還可以繼續製作資料夾，因此分成細微的部位等也OK。

圖層的合成模式

圖層的合成模式是設定與下方圖層顏色重疊方式的功能。能呈現顏色的統一感，或是變更顏色，做出各種表現。

合成模式具有如右圖的效果。這是大略的整理，從下一頁開始將會介紹在本書經常使用的合成模式。

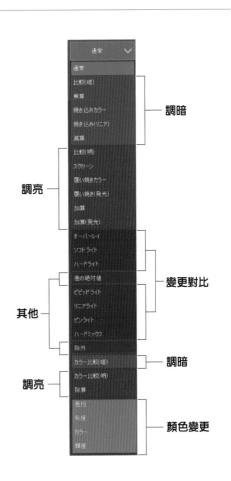

調暗

調亮

變更對比

其他

調暗

調亮

顏色變更

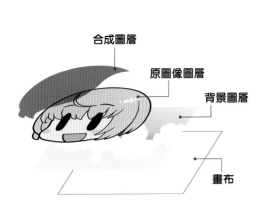

合成圖層

原圖像圖層

背景圖層

畫布

合成模式一覽

在此介紹本書經常使用的合成模式。左下的顏色分別是塗在「顏色圖層」的顏色。

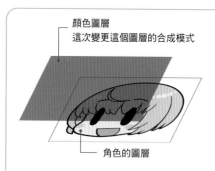

顏色圖層
這次變更這個圖層的合成模式

角色的圖層

在畫了角色的圖層上方疊上上色的圖層。變更顏色圖層的合成模式。

色彩增值

設定的圖層下方的圖層顏色（各RGB值）色彩增值合成。變成比原本的顏色更暗的顏色。經常用於想要重疊影子等的顏色時。

加深顏色

可以獲得底片照片的「加深顏色」般的效果。下方的圖層顏色調暗，加強對比之後，將設定的圖層顏色合成。經常用於加工時想要加強對比時。

螢幕

下方圖層的顏色反轉，設定的圖層顏色色彩增值合成。變成比原本的顏色更亮的顏色。經常用於想要呈現光的表現或空氣感時。

疊加／疊加（發光）

設定的圖層下方的圖層顏色（各RGB值）疊加合成。變成比原本的顏色更亮的顏色。在想要呈現發光閃耀的效果時很有效。「疊加（發光）」相對於透明部分，能獲得更強的效果。

覆蓋

以下方的圖層顏色為基準，辨別「色彩增值」與「螢幕」合成。合成後，變成比明亮部分更亮的顏色，比陰暗部分更暗的顏色。經常用於想呈現顏色的統一感或是優化整體時。

序章
第1章
第2章
第3章
第4章
第5章
第6章
第7章

差異化

設定的圖層與下方的圖層顏色（各RGB值）顏色減淡，顯示成為絕對值的顏色。經常用於想要讓顏色反轉時。

顏色

適用設定的圖層的色相與彩度。維持下方圖層的亮度值。

顏色減淡

將設定的圖層下方的圖層顏色（各RGB值）顏色減淡合成。變成比「色彩增值」更暗的顏色。

實光

疊上比亮度50％的灰色更明亮的顏色，就會變成接近「螢幕」的明亮顏色。疊上比亮度50％的灰色更陰暗的顏色，就會變成接近「色彩增值」的陰暗顏色。疊上亮度50％的灰色之後，下方的圖層顏色會直接顯示。描繪時不疊在顏色的部分，如果是比亮度50％的灰色更亮的顏色時會變成白色，若是比50％的灰色更暗的顏色時則會變成該顏色。

彩度

適用設定的圖層的彩度。維持下方圖層的亮度與色相的值。疊上黑色維持亮度就能單色化，因此經常用於以單色確認時。

亮度

適用設定的圖層亮度。維持下方圖層的色相與彩度的值。

序章

第1章

第2章

第3章

第4章

第5章

第6章

第7章

灰階化

在本書經常出現「灰階化確認」的場面。在此介紹不用特地模式變更，不用灰階畫出也能確認的方法。

只要將用白色塗滿的圖層的合成模式變成[顏色]，就能輕易地進行灰階確認。將合成模式改成[色相]和[彩度]，也能得到同樣的效果。

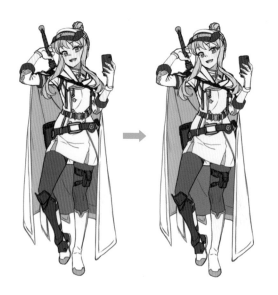

用白色塗滿的圖層配置在最上方，將合成模式改成[顏色]。

區分成上色、線條畫、高光等圖層也OK。

色相・明度・彩度的基本變更方式

插畫上色時經常遇到「提高彩度」或「降低明度」等說法。本書在解說時也會出現許多這種說明，不過在此將會解說變更色彩的彩度・明度・色相之後，會如何產生變化。現在，在繪圖App上面變更

顏色變得很簡單，因此不知道這些事也能上色，不過記住變化的方式，就能更快速地上色，修改也會變得簡單。

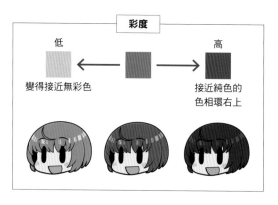

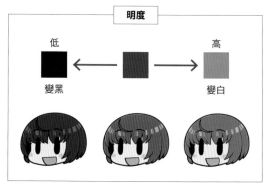

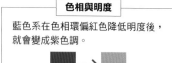

色相與明度

藍色系在色相環偏紅色降低明度後，就會變成紫色調。

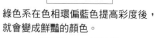

色相與彩度

綠色系在色相環偏藍色提高彩度後，就會變成鮮豔的顏色。

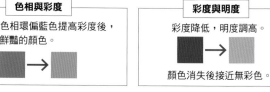

彩度與明度

彩度降低，明度調高。

顏色消失後接近無彩色。

配色篇

針對顏色解說配色的基本，如挑選及配置顏色的
方式，藉由顏色引導視線等。

序章
第1章
第2章
第3章
第4章
第5章
第6章

第1章　配色的基本

配色的決定性因素在於平衡

Q　何者比較平衡？

在此關於色彩平衡進行說明。Ⓐ和Ⓑ，哪個看起來比較平衡呢？Ⓐ看起來比較平衡嗎？Ⓐ是按照基本平衡配色，Ⓑ則是打破平衡配色。想必大家可以理解配色時平衡很重要。在此首先針對基本的平衡進行解說。

Ⓐ

Ⓑ

思考顏色的比率

配色有平衡這樣的觀點，根據一定的法則配色就是上色的基本。一般而言，最強調的顏色是70％，其次是25％。最後的5％稱作重點色，以這樣的比率配置就會看起來很平衡。

5%

25%

70%

18

彩度・明度的關係

在此要注意一點，思考顏色時，彩度相同不會連明度都相同。下圖是將相同彩度的6種顏色，灰階化之後排列出來，這樣比較之後，明明應該是相同顏色，看起來卻差很多。這是因為各色的亮度不同所引起的現象。因此進行配色時，不妨把明度當成基本來思考。尤其攪雜各種顏色時不要用彩度，而是以明度思考配色才會更加取得平衡。但是，利用在此解說的方法表現的顏色，是在電腦和手機的顯示器上的情況，如果是在紙上印刷，必須注意原理會有些不同。

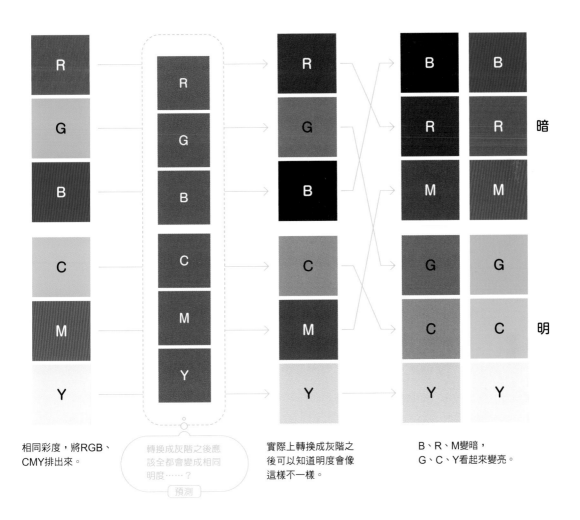

相同彩度，將RGB、CMY排出來。

轉換成灰階之後應該全都會變成相同明度……？

預測

實際上轉換成灰階之後可以知道明度會像這樣不一樣。

B、R、M變暗，G、C、Y看起來變亮。

暗

明

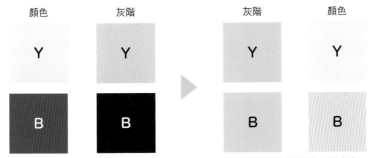

以相同彩度排列後藍色看起來非常暗。

想要把藍色調成和黃色相同亮度，彩度就必須降低許多。

配色篇

序章

第1章

第2章

第3章

第4章

第5章

第6章

用3種顏色配色

這幅插畫利用了「三分色配色」的配色方法。較深的深藍（藍色）的比率最高，占整體的70％。次多的是頭髮的粉紅色，這個大約25％。最後其他部分控制在大約5％，假如把整體使用的顏色分成3色，

就會形成非常均衡的配色。還不熟悉時，不妨像這樣縮小成3種顏色配色。

關於其他配色將在p.48詳細解說。

色相相同，變更明度的顏色，因此想成相同顏色。

抽象化

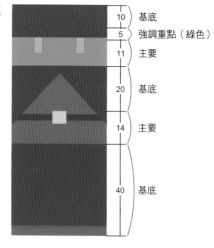

10	基底
5	強調重點（綠色）
11	主要
20	基底
14	主要
40	基底

POINT 使用Q版化角色

簡化成小小角色的角色訊息量少又簡單，因此利用於配色時就會容易判斷。

那麼試著將這幅插畫轉換成灰階（單色）。如此一來，會變得如何呢？和彩色時相比，色彩訊息不見了，因而看起來感覺很樸素。此時重點是顏色帶有的亮度，當存在色彩訊息時即使沒有察覺，可是像這樣單色化之後，對比（明暗・彩度）的差異就會變得很清楚。

/C/O/L/U/M/N/

藉由配色引導視線

關於藉由配色引導視線，就以《機動戰士鋼彈》中登場的「RX-78-2」為例子來說明。在動畫節目中由於表現手法，胸部特寫的圖會變多，變成以胸部以上的特寫（也就是頭部或臉部）為主。為了將觀眾的視線引導到鋼彈的頭部，考慮色彩將藍、紅、黃這3色配置在全身各個部位。

另外，並非引導視線馬上往臉部看，而是藉由在全身各個部位計算色調上色，以製作者方面盤算的順序，讓觀眾的視線通過特定的部位，然後到達臉部。

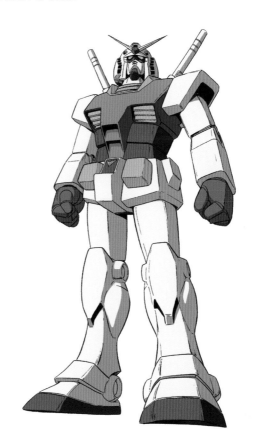

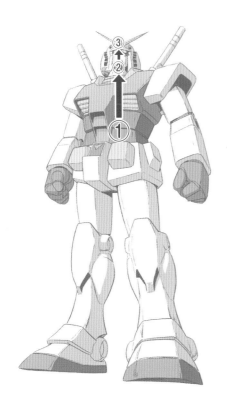

配色是為了將觀眾的視線引導到鋼彈的頭部。雖然當初的構想是全白，不過由於商業上的理由增加顏色，才變成現在的配色。此外，據說選擇藍、紅、黃這3色的理由是，「因為是兒童容易辨識的色調」。

胸部特寫也同樣引導觀眾的視線，配色是為了引導視線到鋼彈的頭部。

配色篇

序章
第1章
第2章
第3章
第4章
第5章
第6章

第1章 配色的基本

看起來自然的配色

Q 何者是正確的配色？

Ⓐ和Ⓑ何者看起來才是自然的顏色呢？Ⓐ看起來比較自然嗎？Ⓑ感覺眼睛會疲勞。因為Ⓑ沒有思考彩度和明度，隨意挑選了顏色。在此將解說進行配色時挑選顏色的方式。

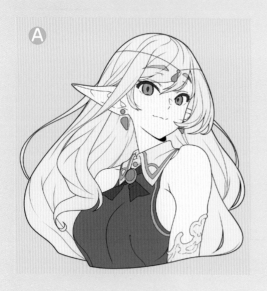

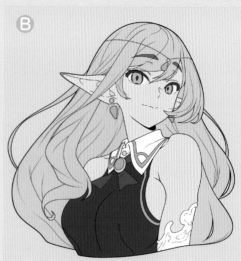

配色具有法則

配色的顏色挑選有2大重點。

● **色相要使用配色範例**
● **彩度、明度要一致**

如同上述的Q&A，即使用相同色相配色，彩度、明度的挑選也會使印象大幅改變。色相的挑選方式將在「第2章 選色的範例」（p.48）解說，因此在此主要是從彩度、明度的觀點針對配色的法則解說。

色相要配合範例。

在接近的區域選擇彩度和明度。

色相、彩度、明度要一致

配色時的重點是，自己心中要有關於顏色的印象。就算是「金髮令人印象深刻」或「肌膚白皙透明」等抽象的印象也沒關係。選了太多顏色會容易失敗，因此先決定1種象徵角色的主要顏色，然後再選擇其他顏色即可。下圖是實際配色的插圖。OK例子是根據配色範例「補色分割」（p.49），一面選色一面讓彩度和明度的區域一致。不太好的例子無論是色相、彩度、明度都不一樣。配色時一定要注意配色範例和區域。像這樣選色時並非隨意選擇，一面注意色相、明度和彩度的區域，一面按照法則挑選，配色就能統一。

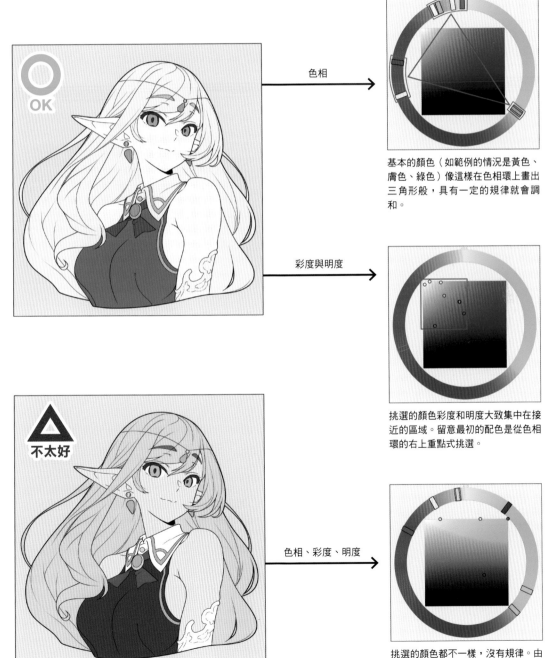

色相

基本的顏色（如範例的情況是黃色、膚色、綠色）像這樣在色相環上畫出三角形般，具有一定的規律就會調和。

彩度與明度

挑選的顏色彩度和明度大致集中在接近的區域。留意最初的配色是從色相環的右上重點式挑選。

色相、彩度、明度

挑選的顏色都不一樣，沒有規律。由於未取得平衡，所以產生不協調感。

配色篇

序章

第1章

第2章

第3章

第4章

第5章

第6章

無彩色不計算在內

在p.18說明了配色的比例是70:25:5，不過這個比例不包含白、黑、灰等無彩色。在從配色扣除「無彩色」的面積內調整比例吧！

關於以無彩色為主的配色，在p.34也有解說。

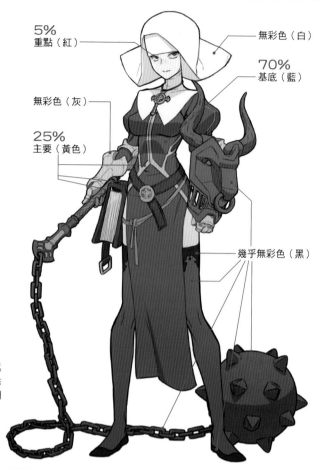

5%
重點（紅）

無彩色（白）

70%
基底（藍）

無彩色（灰）

25%
主要（黃色）

幾乎無彩色（黑）

想讓主要顏色是白色或黑色時，暫且從分配中除外，剩下部分的配色比例為70:25:5。

(**POINT**) 為何無彩色不計算在內？

光照射到物體反射到達眼睛，會被人認知為「顏色」。白與黑等無彩色並非顏色，而是「明暗」，直視太陽等強烈光線時的耀眼狀態是白色。沒有光線，在完全黑暗中睜開眼睛的狀態是黑色。換句話說，與其說無彩色是「顏色」，更像是「亮度」，所以不計算在配色之內。

然而，還是有不少人覺得「身邊有許多白色或黑色的東西吧？」，的確，印刷使用的顏色三原色（C- Cyan〈青〉、M- Magenta〈洋紅〉、Y- Yellow〈黃〉）混合後理論上固定會變成「黑色」。可是實際上進行印刷時，受到墨水製造技術和印刷機的動作影響，會混有一點點其他顏色。換言之，平時我們認知為「白」或「黑」的東西，混有一點點其他顏色，由於這件事「無彩色不計算在內」的觀點是存在的。

此外顯示器也一樣，光的三原色（R-紅、G-綠、B-藍）會組成「白色」，不過若不準備專用的機器，謹慎地調整（校準），要重現「完全的白色或黑色」非常困難。在p.123有這種在顯示器上顯示顏色的相關專欄，因此請搭配專欄作為參考吧！

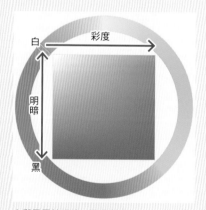

白 彩度

明暗

黑

白與黑屬於明暗，不是彩度。

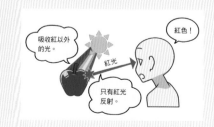

吸收紅以外的光。

紅色！

紅光

只有紅光反射。

24

/C/O/L/U/M/N/

使用許多顏色的配色

下面的插畫看起來是非常鮮豔的配色，不過觀察使用的色相與顏色，可知色相只有使用從黃色到紅色的暖色，以及從藍綠色到紫色的冷色。

實際上使用的顏色，可知彩度最高的只有黃色、橙色和紅色，藍色系的冷色彩度不太高。用彩度低的冷色增加色數，再用彩度高的暖色呈現強調重點，看起來就會是鮮豔配色的插畫。

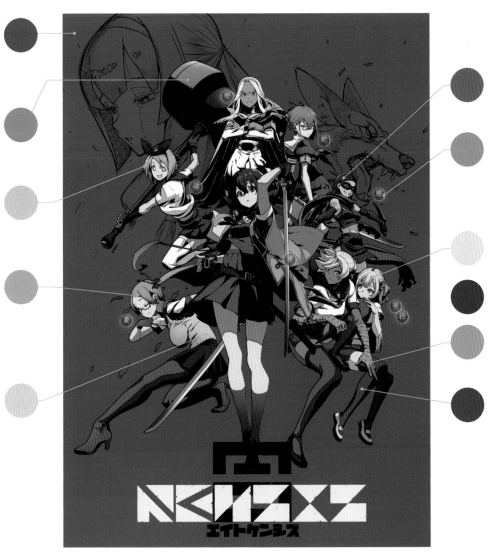

配色篇

序章

第1章

第2章

第3章

第4章

第5章

第6章

能用於配色的推薦區域

那麼實際上該選哪種顏色才好？一起來思考看看吧！底下以色相環為例進行解說。

首先，來看紅色的例子。將色相環試著變更為灰階，①的部分看起來幾乎一樣黑。②在p.24也有解說過，是相當於無彩色的區域。③的彩度太高，是很難做出影子的區域。尤其①同樣看起來是黑色，是很難推測原本顏色的區域。人判斷顏色並非以「彩度」，而是以「明度」，也就是藉由亮度來判斷。像這樣配色時，避開亮度極高、極低的區域的顏色，配色就能減少不協調感。

紅

②沒有顏色的無彩色區域　③過於鮮豔的區域

①過於陰暗的區域

把色相環轉換成灰階觀看……

可以看到同樣看起來是黑色的區域。

剪掉過於鮮豔的區域與無彩色區域的部分，就是容易作為配色使用的顏色。

雖是以紅色為例子查看，不過隨著顏色不同，容易使用的區域不一樣。參考ＲＧＢ和ＣＭＹＫ，也看看其他顏色吧（因為黑色是無彩色，所以在此省略）。

如此比較查看後，可以知道藍色更窄，黃色更廣。

綠

藍

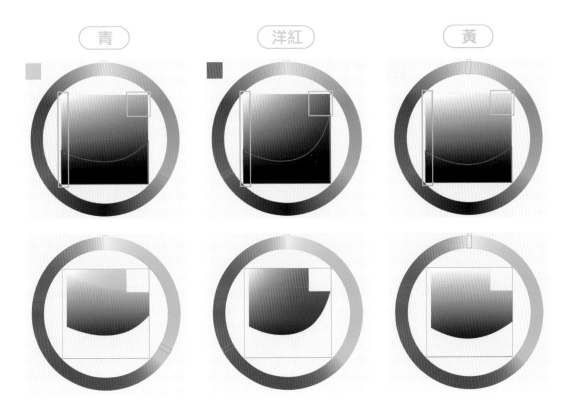

試著塗上影子

那麼在作為範本的2幅畫，直接加上影子。結果如何呢？相對於考慮配色的OK例子是沉穩的成品，配色零亂的不太好的例子顏色各自強烈地互爭，看著眼睛都覺得痛。像這樣，要了解一開始選擇哪個顏色，這個判斷也會影響插畫的完成。

緞帶特別突出。這是因為紅色和綠色是補色關係，所以彩度高的紅色很顯眼。

配色篇

序章

第1章

第2章

第3章

第4章

第5章

第6章

第1章 配色的基本

創作具有統一感的圖畫

Q 看起來具有統一感？

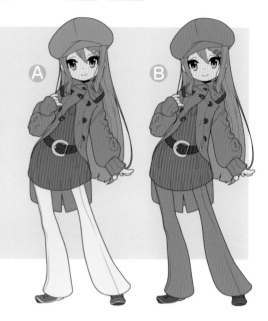

Ⓐ和Ⓑ何者看起來具有統一感？
Ⓑ的顏色統一，看起來具有統一感。Ⓐ雖然個性十足，可是使用的顏色數量太多，很難判斷角色的「主題顏色」是哪個顏色。在此為了強調角色的個性，將針對適當顏色的選擇方法進行解說。

不要過度使用顏色

配色時，還是新手的人決定1種底色，不要使用太多顏色。因為角色有所謂「印象色」的觀點，這個角色就是這種顏色，形象清楚才會印象強烈。如果以右邊的範例來說，夾克、褲子和帽子等大量使用的藍色系就是印象色。

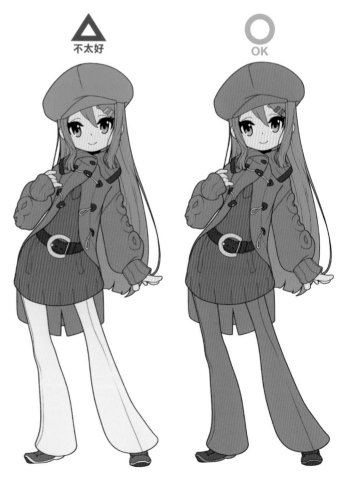

△ 不太好

○ OK

從灰色加上顏色

上色時,首先讓整體變成灰色之後,再陸續決定顏色。一開始從70%比率的底色開始填滿,接著配置25%的部分,最後加上5%重點色,就會漂亮地統一。

在底色之中加上無彩色,增加訊息量。

以同色系變更彩度和明度,增加變化。

藍色的彩度低一點,瞳孔的黃色提高彩度,讓視線集中在臉部。

在此只留下膚色,全部變成單色也沒關係。首先盡量從沒有色彩訊息的狀態開始吧!

底色分配70%上色。這次使用了三分色配色(p.58)。

配合三分色配色的範例,主要顏色選擇粉紅色,分配25%上色。

重點色使用黃色,分配5%上色。因為是強調重點,所以彩度調高後會變得顯眼。此外黃色是藍色的補色,因此用帽子和夾克的藍色夾住黃色,更能獲得顯眼的效果。

POINT 三分色配色

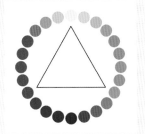

最正統的配色。由於彼此是準補色的關係,所以是顏色不易對立的組合。其他配色範例將在p.48解說。

雖然在範例根據三分色配色選了3種顏色,不過直接使用時,相對於想上色的地方顏色數量不夠。這種情況下,分割各個顏色,創造出幾種在「紅色系」、「黃色系」、「藍色系」使用的顏色,然後再開始著色吧!

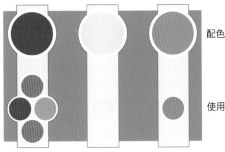

配色

使用色　　　　　無彩色

序章

第1章

第2章

第3章

第4章

第5章

第6章

從印象色挑選顏色的方法

決定印象色之後的配色該怎麼辦？我們一起來思考看看。這幅畫和剛才的範例不同，配色成紅色夾克最引人注目。這種情況下為了更加襯托紅色，其他顏色的彩度和明度必須調成比紅色還要低。尤其頭

髮是綠色，因此在色相環上是補色關係。看是要調高明度變淡，或是降低彩度變成柔和色調等，必須進行一些調整。

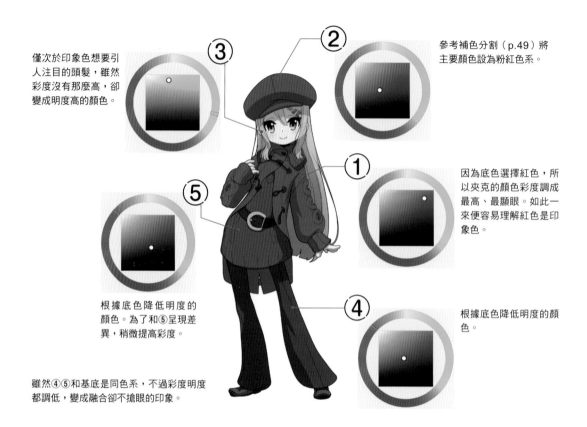

僅次於印象色想要引人注目的頭髮，雖然彩度沒有那麼高，卻變成明度高的顏色。

參考補色分割（p.49）將主要顏色設為粉紅色系。

因為底色選擇紅色，所以夾克的顏色彩度調成最高、最顯眼。如此一來便容易理解紅色是印象色。

根據底色降低明度的顏色。為了和⑤呈現差異，稍微提高彩度。

根據底色降低明度的顏色。

雖然④⑤和基底是同色系，不過彩度明度都調低，變成融合卻不搶眼的印象。

POINT 想引人注目的顏色要鮮豔一點

彩度高的顏色具有看起來顯眼的性質。想要瞳孔令人印象深刻時，就在眼睛的重點色（重點）選擇鮮豔的顏色；或是想要加強服裝的印象時，就讓夾克的顏色變鮮豔，配合角色的形象，在想要引人注目的部分使用彩度高的顏色會很有效。

視線朝向帽子。

視線朝向頭髮。

視線朝向眼睛。

視線朝向夾克。

/C/O/L/U/M/N/

想要增加色數時該怎麼做？

配色結束的插畫繼續追加顏色時該怎麼做呢？下一幅插畫利用三分色配色使用3種顏色。追加顏色時，最初選擇的三分色配色的三角形，想成在色相環上挪動一下，就能選出順利調和的顏色。

追加顏色時從面積小的部分一點一點地開始，不要突然改變大面積的顏色也很重要。此外為了之後容易變更，每種顏色都分割成圖層會比較好。

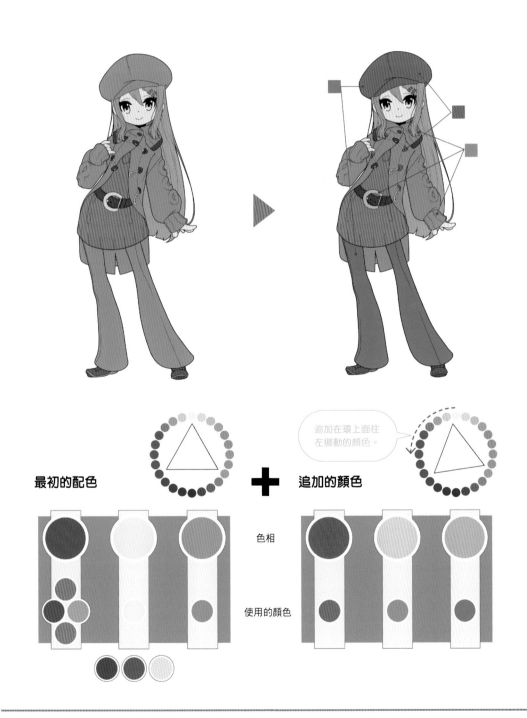

追加在環上面往左挪動的顏色。

最初的配色 **＋** **追加的顏色**

色相

使用的顏色

第1章　配色的基本

利用彩度改變印象

Q 何者會留下印象？

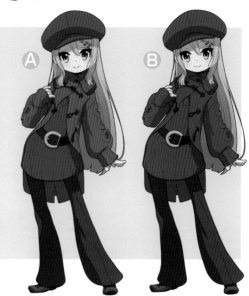

Ⓐ和Ⓑ，綠色為印象色的是哪個？
兩者的差異只有顏色的彩度，Ⓐ的綠色看起來是印象色嗎？Ⓑ會讓視線朝向鮮豔的紅色，因此紅色看起來才是印象色。
像這樣顏色藉由彩度可以改變印象。在此將解說彩度的選法，讓圖畫變成預期的印象。

強調印象色

上色後，視線容易不禁朝向彩度高的顏色，不過相對於下圖，若是問你「這名角色是什麼顏色？」也許會有不少人回答頭髮的綠色。至於為何會變成這樣，是因為這名角色配色的顏色之中，明度、彩度都最高的就是頭髮的綠色。換句話說，如果想讓綠色是印象色，夾克和衣服等其他部分就要降低彩度和明度，不要讓視線朝向那邊。

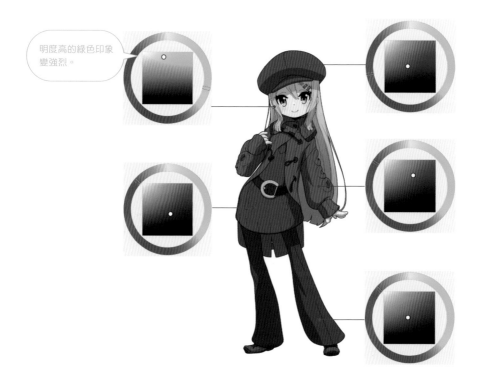

明度高的綠色印象變強烈。

藉由彩度改變印象

這次試著大幅提升夾克的紅色的彩度與明度。然後會如何呢？一開始視線變成朝向夾克的紅色，對於「這名角色是什麼顏色？」的問題，這次想必會回答夾克的顏色紅色。人會依照最先看到的顏色決定一幅畫的印象。如此提高想要引人注目的顏色的彩度，其他顏色降低彩度和明度，配色就能讓視線朝向想要給人深刻印象的顏色。

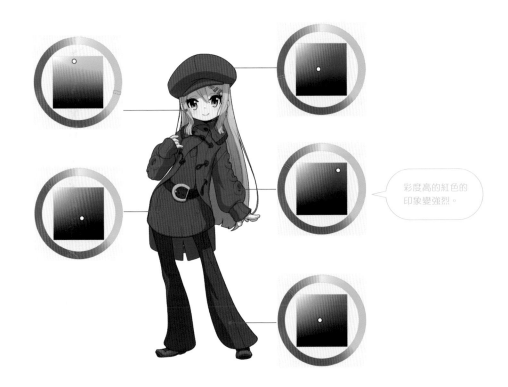

彩度高的紅色的印象變強烈。

試著簡化思考

還不熟悉時，考慮這種事想必很困難。因此，不妨如下圖改成單純的圖形思考看看。畫了複雜線條的圖畫，一邊思考前面說明的平衡一邊配色需要經驗，不過對於如圖這種簡單的圖畫，比較可以如預期般給人深刻印象。簡化比較之後，可以知道左圖視線會朝向頭髮，右圖則是朝向鮮豔的夾克。此外，這時也必須考慮在p.20說明的「70:25:5」的配色法則。

POINT 簡單地思考

單純化或是如p.20使用Q版化角色也行。

配色篇

序章

第1章

第2章

第3章

第4章

第5章

第6章

在無彩色加上重點

在p.24說明過白與黑等無彩色不算顏色,那麼,想讓接近黑與白的顏色成為印象色時,該怎麼做才好呢?讓無彩色成為印象色時,不要堅持3種顏色,在重點上色,或是在灰與白加進一點色調,就會順利變得統一。加入時一邊遵守在p.48解說的配色法則,一邊上色吧!

雖然印象色是無彩色的黑與白,但是在胸口的緞帶等處配置黃色作為重點。

在斗篷的裡面和衣服的線條配置接近的黃色系作為重點。

藉由灰階上色

進入2010年代後，在數位繪圖出現了稱為「灰階畫法」，在只用灰色加上陰影的狀態疊色的上色方法。這在彩圖上色無法順利加上陰影，變成平板的上色方法時很有效。看看下面的①，明明應該著色結束了，卻總覺得不夠完美。至於為何會有這種感覺，看看去除色彩訊息的②就會明白，這是因為沒有注意明度差。換言之由於對比不足，著色結束的畫看起來不充分。這時利用灰階畫法，試著只用灰色的明暗上色。由於只使用灰色，所以能完成高對比的成品。此外，p.128也有解說更進一步應用的漸變地圖的上色方法，也請搭配這項作為參考。

① 會不會覺得完成的插畫有種不協調感？這是因為被顏色的明度差蒙騙了。

② 試著轉換成灰階，整體顏色感覺變淡，和著色的圖比較之後，看起來不是相同感覺。

③ 這時先只用灰階的明暗確實加上對比上色。

④ 從灰色上面著色，變成對比鮮明的圖畫。

配色篇

序章

第1章

第2章

第3章

第4章

第5章

第6章

第1章　配色的基本

靠明暗的平衡表現重量

Q 何者看起來較輕？

Ⓐ和Ⓑ何者看起來比較輕呢？

Ⓑ看起來比較輕嗎？這邊整體使用明亮的顏色，裙子是有彩色的藍色。此外穿上白色襪子，結果給予整體輕盈的印象。另一方面，由於Ⓐ是以無彩色為主配色，所以整體感覺沉重。像這樣調整彩度與明度的平衡，就能控制角色的印象。

藉由明暗表現重量

從左邊開始第1個配色，明暗幾乎是相同比率，第2個明亮顏色較多，第3個則是陰暗顏色較多。此時重點是如何分配明暗，以及以怎樣的順序配置。只要注意這些事，配色時就能適當地掌握角色的形象。明亮的面積多，角色會變成輕盈的印象，相反地陰暗的面積多，就會變成沉重的印象。上色時留意配合個性與氣質，考慮明暗的平衡吧！

POINT 分開配置

明暗的配置分成上下，或是輪流配置，就會變得容易統一。

明＝暗

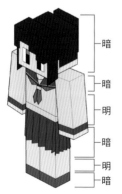

暗
暗
明
暗
明
暗

明暗的平衡不錯。

明＞暗

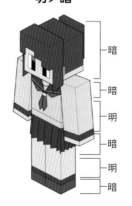

暗
暗
明
暗
明
暗

藉由裙子的長度與髮色等，讓明多一點的平衡。

明＜暗

暗

整體較暗，讓暗多一點的平衡。

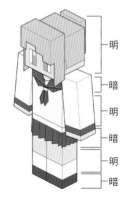

明
暗
明
暗
明
暗

相反地整體明亮的平衡。變成輕盈的印象。

藉由搭配看起來較深的情況

即使用可用於配色的推薦區域（p.26）來配色，如下面的範例，有時整體的感覺會看起來很深。底色與影色重疊時，雖然想變成想像中的顏色，不過基底的顏色很深，成品會變得更深。尤其藍色和紫色看起來很深（暗），所以不妨降低整體的明度和彩度來配色。

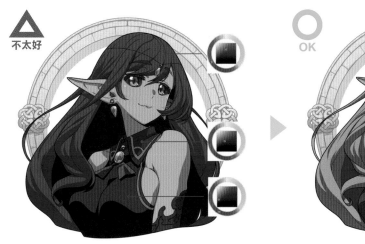

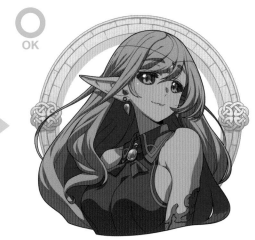

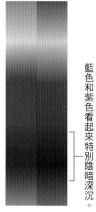

藍色和紫色看起來特別陰暗深沉。

藍色和紫色即使彩度不高，也會變成深沉陰暗的印象。這是由於各色具有的顏色深淺與暗沉。

頭髮　**領子、袖子**　**衣服**

最終想產生的顏色深度＝以底色＋影色的深淺思考就會變得容易調整。

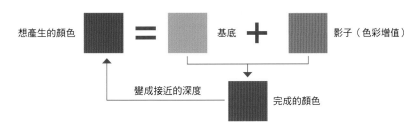

想產生的顏色　＝　基底　＋　影子（色彩增值）

變成接近的深度

完成的顏色

序章
第1章
第2章
第3章
第4章
第5章
第6章

第1章　配色的基本

注意很怪的配色

Q 何者容易看清？

Ⓐ和Ⓑ何者容易看清呢？Ⓑ看起來是漂亮的黑髮吧？由於Ⓐ基底的黑過於強烈，所以看不到影色，感覺立體感很少。在此將解說使用白與黑時的重點，以及顏色搭配的注意之處。

經常使用的彩度明度的區域

在p.26解說了利用色相環可用於底色的區域。在此將解說高光與影子等上色時使用的區域。如下圖所示，留意整體以左上為中心挑選。因為越往右下就會變成明度與亮度越強烈的顏色，所以要是輕易使用，就只能選擇主張強烈的顏色，在收尾的步驟會很辛苦。還是新手時留意使用安全的區域，著色時就比較不會失敗。

高光、明亮底色區域
最常用來作為肌膚、頭髮、衣服的基底

深底色、主要顏色區域

淡底色、主要顏色區域

重點色區域
用於最顯眼的地方

影子、中間色區域
用於底色、主要顏色的影子與中間色

深沉陰暗的陰影區域
用於最暗的顏色

避免全黑、全白

配色時應注意一點，就是避免使用完全的白（全白）和完全的黑（全黑）。在「無彩色不計算在內（p.24）」也有說明過，白與黑並非顏色，而是包含在亮度的概念中，因此漆黑或純白的配色，除了特殊情況應盡量避免。想要創作這種氣氛的圖畫時，選擇具有一點色調，最接近白（黑）的顏色，就會順利統一。

純白是直視太陽的狀態，漆黑是黑暗的狀態。在色彩中這2種顏色具有最強大的力量，因此要盡量避免，作為重點使用吧！如此一來，就能完成層次分明的插畫。

黑色的底色是較暗的灰色，影子使用明度降低許多的紅色。白色的底色使用最接近白色的藍色，影子使用帶灰色的紫色。如此即使不使用漆黑和純白，也能表現白色和黑色。

暈光的解說

在目前為止的解說中，使用了「眼睛會痛」的描述，不過那是因為暈光的現象。雖然發生的原因有很多，不過常見的情形是「2種顏色的明度相近，彩度高的顏色組合」。但是，即使相同條件也有不易引起暈光的組合，所以在此將介紹容易引起的範例，以及不易引起的範例。重點是充分了解這些組合，注意別在自己的圖畫中配色時引起。另外，即使看到相同顏色，有的人看起來會暈光，有的人卻不會，狀況因人而異。

暈光的範例

補色的組合容易引起暈光。

視認性高的暈光

即使紫色和黃色是補色，仍是不會引起暈光的組合。

POINT　特殊的範例

白與紅、黑與紅等，有些顏色組合存在著引起暈光的危險性，不過在此介紹妥善使用會很有效的例子。在右邊的插圖，是在紅色背景均衡地配置黑色迴避暈光。利用這種手法的例子有《女神異聞錄5》的圖畫等，作品中的插畫也經常使用。但是，配置的平衡會被經驗和技術大幅影響，因此不妨自己多多嘗試，或是聽取別人的意見試著挑戰吧！

暈光的處理方法

那麼，關於該如何解決，對策非常簡單，就是在對立的2種顏色之間加上無彩色。

請看下圖。最上面由於分別分開，所以沒有不協調感。然而鄰接之後，引起暈光會變成「刺眼」的狀態。

這時，中間再加上無彩色，可以看出剛才的暈光緩和了。

換句話說，容易引起暈光的顏色只要不鄰接，某種程度就能消除。

有紅與紫、綠與藍這2組相似的顏色。這種排列看起來也沒有不協調感。

那麼，分別靠近看看吧。於是，顏色的界線是不是很刺眼，感覺不快？

為了解決這點，在2種顏色之間加上無彩色，就會緩和不快感。

角色用綠色上色後引起暈光，看起來很刺眼，因此試試處理方法。

在中間加上白色，刺眼感減輕，變成沉穩的印象。

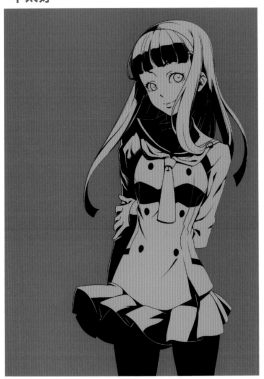

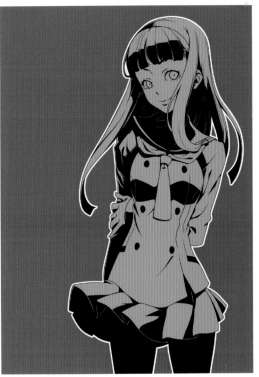

配色篇

序章
第1章
第2章
第3章
第4章
第5章
第6章

不會引起暈光的配色

這幅畫的衣服看起來是什麼顏色呢？
乍看之下是不是像綠色？不過其實並非綠色，而是黃色。這幅插畫使用了黃、藍、紅這3色，緞帶使用紅色。假如衣服是綠色，就會變成補色關係，存在著引起暈光的危險性，因此使用較暗的黃色作為綠

色。如同在p.40說明的，由於鄰接的顏色產生暈光，對於觀看者不會留下好印象。因此在這種情況下，藉由配色「看起來相似的其他顏色」就能迴避。

實際上試著利用滴管吸出顏色，可知並非綠色，而是黃色。

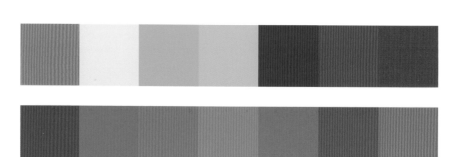

即使色相相同，藉由改變明度和彩度看起來也會是不同顏色。尤其黃色明度低會很像綠色，紅色彩度低會看起來像橙色。

注意暖色和冷色

了解這些手法之後，就能做更有趣的事。下圖的上半身以冷色為基底，下半身使用暖色。不過只有瞳孔使用紅色作為強調重點，吸引目光。雖然並非只有這個方法，不過要是能像這樣注意分別使用暖色和冷色，觀看者的視線就會被顏色引導。關於視線引導在「第3章　引導視線的配色」（p.56）也會解說。

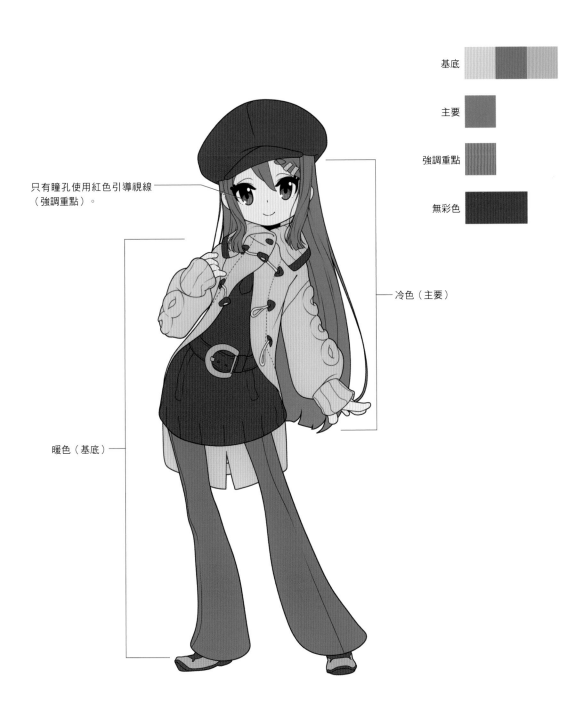

基底

主要

強調重點

無彩色

只有瞳孔使用紅色引導視線（強調重點）。

冷色（主要）

暖色（基底）

序章
第1章
第2章
第3章
第4章
第5章
第6章

從明暗差思考配色

Q 哪種配色適合肌膚？

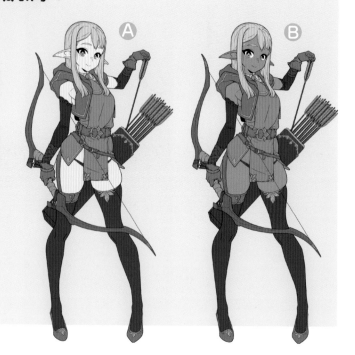

Ⓐ和Ⓑ何者才是適合肌膚的配色呢？或許兩者都沒有錯，不過Ⓐ看起來比較適合吧？

Ⓐ的肌膚透明白皙，令人留下印象，不過Ⓑ的褐色肌膚和衣服顏色混雜，看起來很暗淡。此外Ⓐ藉由對比差（明暗差）吸引目光，另一方面由於Ⓑ兩者的差異較小，所以看起來是相同顏色，變得不易留下印象。在此將根據對比差解說配色。

皮膚白和褐色

那麼像Ⓑ一樣擁有褐色肌膚的角色，該如何展現強烈的印象呢？舉個例子，有個方法是衣服採用無彩色的白。這麼一來膚色和衣服的明度會產生極大差異，因此和Ⓐ一樣，可以完成令人留下印象的插畫。

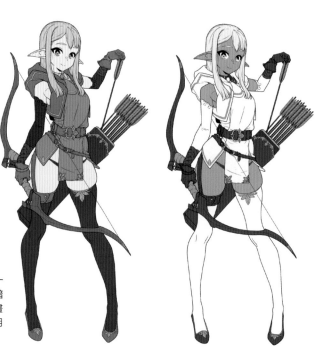

假如肌膚暗沉，衣服就亮一點；如果肌膚亮白，衣服就暗一點，加強對比。為了讓插畫給人深刻印象，這是經常使用的標準手法。

讓角色格外顯眼的背景

應用這個觀點，思考一下背景與角色的明暗平衡吧！下面舉出了4個範例，不過基本上都一樣，先來思考上面這2個。這時在消除色彩訊息的狀態下確認就會容易理解吧？背景和人物的明度接近時，雖然人物會被湮沒，不過角色和背景的明度清楚劃分，角色就會看起來格外顯眼。

角色的配色明亮時

角色的配色明亮時，背景也同樣明亮看起來會被湮沒。

和角色的配色相反，背景顏色加深，角色就會看起來格外顯眼。

角色的配色陰暗時

相反地角色的配色較深時，背景深就會被湮沒。

背景調亮，就能讓角色格外顯眼。

配色篇

序章

第1章

第2章

第3章

第4章

第5章

第6章

角色與背景

下面的插畫是以相同角色、背景與構圖完成,不過左邊看起來比較有說服力吧?

OK例子相對於角色降低了背景的彩度,所以角色浮現變得顯眼。另一方面,不太好的例子角色、背景的彩度都變高,所以略帶輕淡的印象。像這樣角色和背景雙方的彩度都提高後,角色會變得不顯眼,完成的印象會看起來差很多。還有個類似的技巧,是藉由明暗差讓角色變顯眼的方法。關於這項將在p.106解說。

不太好

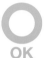

OK

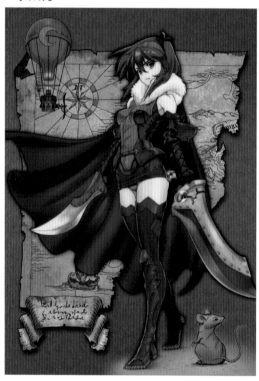

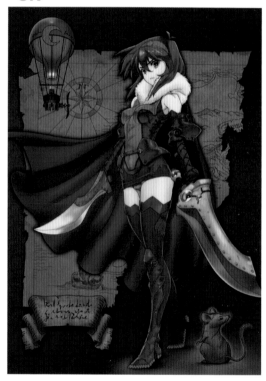

明度與彩度分開思考

這2幅插畫乍看之下感覺沒什麼差異，不過仔細一看影子的顏色有些差異。左邊插畫使用的影色彩度高，右邊插畫明度變低。即使同樣是基本色，左邊看起來感覺流行，另一方面，右邊是比較沉穩的印象。如此在選擇的影色下工夫，即使是使用相同基本色的插畫，也能在完成的感覺添加變化。不妨一邊思考自己的插畫要如何完成上色，一邊決定明度和彩度吧！

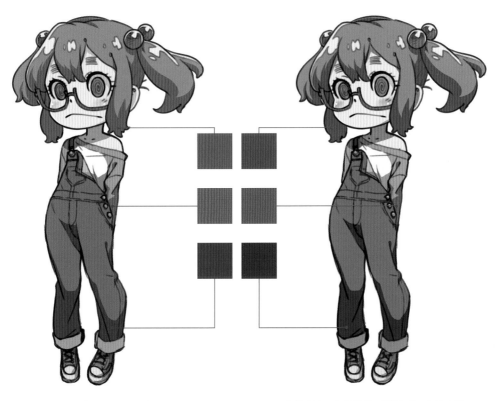

雖然提高彩度後變成鮮豔流行的印象，不過顏色容易對立，因此必須注意。

雖然降低明度後變成沉穩的印象，但是有點暗淡，因此必須注意。

這次只思考膚色。以相同基本色提高彩度的影子為Ⓐ，Ⓑ則是塗上降低明度的影子。雖然Ⓐ的球體看起來很鮮豔，不過Ⓑ是否看起來有些沉穩的印象？即使是相同顏色的肌膚，藉由變更影色的彩度與明度，印象也會大幅改變。換句話說，想要鮮豔時就提高彩度，追求沉穩的感覺時就降低明度，可以利用這些方法增添變化。

順帶一提，動畫和水彩畫以提高彩度的顏色為基本，若是厚塗就以降低明度的顏色為基本，可以塗上適合氣氛的顏色。關於肌膚影色的挑選方式，在p.70也會解說。

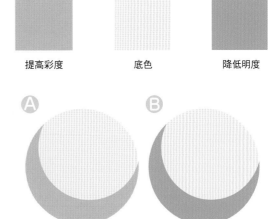

提高彩度　　　　　底色　　　　　降低明度

配色篇

序章

第1章

第2章

第3章

第4章

第5章

第6章

馬上能運用！配色的範例&法則

Q 何者看起來統一？

Ⓐ和Ⓑ何者看起來統一呢？比較之後，Ⓐ看起來比較統一。Ⓑ各部分的配色缺乏統一性，感覺看起來不協調。關於這些主要顏色配色時的法則與規則，在此將進行解說。

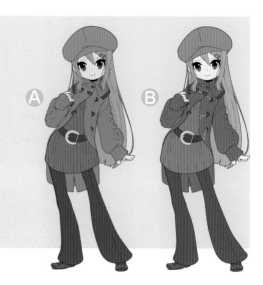

配色範例

憑一時的想法或當下的靈感配色，統一感和平衡就會變差。配色有許多種範例，按照範例選色就能減少配色失敗。配色範例種類繁多，在此介紹幾個容易運用的範例。

主導色

1種色相改變明度與彩度的配色，叫做「主導色」配色。因為是從1種色相選色，所以統一成單色、同色系，容易傳達角色具有的印象色。另一方面須注意一點，由於以相同色相配色，所以容易變得沒個性，或是與其他配色法比較，有時乍看之下缺少衝擊性。此外，不一定要從1種色相挑選，如彼此相鄰的色相，用同色系配色也可以。

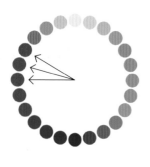

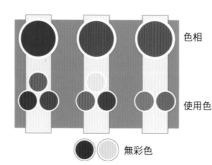

色相

使用色

無彩色

補色

使用補色的2色配色，叫做「補色」配色。因為是使用對立的色相配色，所以整體變成緊湊的印象，乍看之下，是非常顯眼的成品。只要注意最初挑選的2色在色相環上構成補色關係，就可以選擇喜歡的顏色。比起3色的配色，顏色數量少的補色配色之後增加色數時要是弄錯，就會變成印象樸素的配色，因此必須注意。由於這一點，所以高手經常運用。

色相

使用色

無彩色

補色分割

起初選擇1種顏色，使用補色的左右2種顏色的配色，就叫做「補色分割」配色。雖然在補色這一點和補色配色很相似，不過藉由和補色錯開，這樣的選色不易失敗。這種配色較少失敗，另一方面，選色單調容易變得沒個性，由於這一點，必須思考挑選的顏色與配置。除此之外，色數增加時會變得很難配置。例如這幅插畫，綠色帽子＋綠髮的配置使臉部周圍偏向同色，角色最吸引人的部分臉部變得不顯眼，因此必須注意顏色的配置。

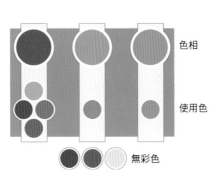

色相

使用色

無彩色

配色篇

序章

第1章

第2章

第3章

第4章

第5章

第6章

三分色

從色相環以正三角形選取顏色，以3色構成的配色就叫做「三分色」配色。相對於補色分割配色是等腰三角形，三分色配色是正三角形。它是非常均衡的配色，另一方面，雖然3種顏色都不是補色，不過由於是沒有關聯的顏色，所以能完成用色清楚的圖畫。隨著選色不同，色調會變得清楚強烈，因此必須注意。由於這一點，這是經常用於商標等的配色方法。

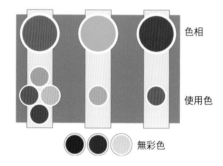

色相

使用色

無彩色

單色

以接近無彩色的1種顏色構成的配色。如右邊的插畫是以「深綠」、「淡綠」等配色。注意這時不要選擇完全的無彩色。單色配色由於無彩色占了大半，所以具有讓印象色變顯著的效果。主要在海外經常使用，在日本以這種方法上色的角色沒什麼例子。這種配色方法適合配色、配置都擁有高度技能的高手。

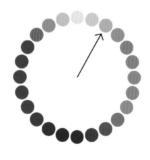

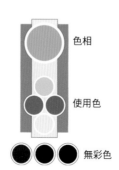

色相

使用色

無彩色

用柔和色調統一

若是選擇彩度太高的顏色，明暗差和亮度差會變強烈，
變成刺眼的配色。因此留意一開始以明度高的「柔和色
調」上色，就能避免配色失敗。

從區域超出範圍的2色
作為重點使用。

從右邊插畫用滴管工具吸出顏色，幾乎都收進以紅線圍
住的區域。這個區域的彩度剛剛好，因此選色加上影子
或收尾時不會形成太強烈的對比。

(POINT) **注意柔和色調的膚色選擇方式**

右圖是在選擇膚色時，以柔和色調為基
底時的搭配例子。在OK例子中，相對於
是在下圖的紅色包圍的柔和色調區域內
或是從附近選擇，在不太好的例子是從
區域外選擇，由於色相、明度、彩度都
不一樣，所以搭配起來感覺不協調。

如此從柔和色調選擇高光、基底、影
子，就會減少失敗，完成統一的印象。
但是，由於會變成清淡的上色，所以必
須在重點使用深色等，整體加上層次。
關於這個處理方法將在p.132介紹，請參
考看看吧！

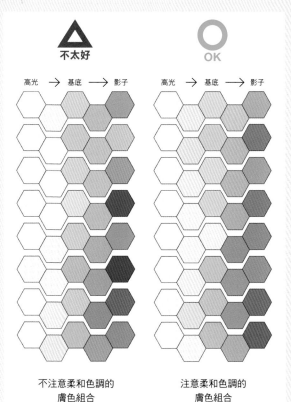

▲
不太好

○
OK

| 高光 → 基底 → 影子 | 高光 → 基底 → 影子 |

從色相環左上的柔和色調的
區域附近選色。

不注意柔和色調的
膚色組合

注意柔和色調的
膚色組合

用生動色調統一

「生動圖畫」的定義非常多，不過在本書將生動色調定義為「包括純色的高彩度顏色」。

生動的插圖彩度高，常常使用了許多顏色，有種很難統一的印象，在此將解說統一生動色調的訣竅。

訣竅之一是，讓顏色的亮度一致。下面範例使用的主要顏色挑出來轉換成灰階。然後，可知明度幾乎相同。如此在某種程度上配合明度，就算使用許多顏色，配色也能統一。

彩度不一樣的生動色調，有些顏色看起來很鮮豔……

有點深的明度　　幾乎相同的明度

灰階化之後可知明度接近

以明度查看幅度很窄

彩度的幅度很寬

然而，若是只有明度一致，有時會變得單調。因此，在極少的面積加上補色，就更能加強生動的印象。並非色相與彩度，而是以明度調整平衡，顏色就會變得容易調和。

補色藍色的面積比黃色小，加上差異後便漂亮地統一。

轉換成灰階後查看…

雖然彩度高，可是明度低，所以不顯眼。

黃色部位與衣服的明度幾乎相同。

身體周圍的明度降低，強調想要呈現的輪廓。

雖然頭髮的影子和頭髮裡面色相不同，但是明度相同。背景和陰影都選擇明度接近的顏色。

最明亮的肌膚、外套和內搭衣的明度相同。

根據年齡對顏色的喜好

雖然因人而異，不過根據世代，有某些所謂的「喜歡的顏色」類型。另外耐人尋味的一點是，在嬰兒和老年期喜歡的顏色傾向會變窄等，有著一定的特色。在此將解說隨著世代不同，喜歡的顏色傾向與類型。

嬰兒期

在日本，據說嬰兒感覺強烈色彩與陰暗顏色是危險色，所以很討厭。因此嬰兒的玩具與日常用品，傾向於用柔和色調來製作。不過，在歐美等地情況有些不同，經常使用抑制彩度的色彩。

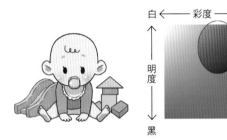

幼年期

5歲以上的幼兒～成為兒童後會變成傾向於喜歡接近純色的生動色彩。這是因為變成幼兒，開始對世界上各種東西感興趣。戰隊系列作品生動色調很多也是這個原因。

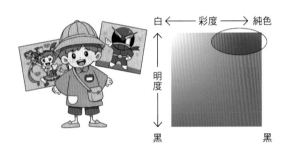

青年期

進入青年期後開始對相當大範圍的色調感興趣。適合年輕人的衣服有著五花八門的變化，興趣愛好也多樣化，和這一點有關係。

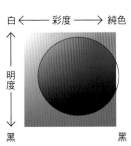

中老年期

進入中年期後限定為相當狹窄的色調，硬要說的話會開始傾向偏向陰暗、深沉的顏色。這是由於這種色調具有的「沉穩」、「看起來高雅」的色調特徵影響很大。反之想要裝年輕而極度偏向生動的方向，變成虎紋等鮮豔的顏色，也可說是對深沉色調的拒絕。

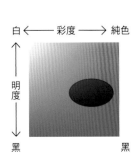

/C/O/L/U/M/N/

封面插畫的配色與收尾

從封面角色的配色看看直到收尾的步驟吧！

配色

彩色草圖

首先是配色。製作彩色草圖時先決定大致的配色。使用「相似色配色」這種利用類似顏色的配色類型。底色是紅色系，主要顏色是橙色系，重點色選擇黃綠色系。這次的小配件顏色很多，因此先思考沒有小配件的狀態下的配色。

相似色

以色相環上彼此相鄰的色相的3色構成配色，就叫做「相似色」配色。比起主導色（p.48）顏色的範圍擴展，所以能使用的色數也變多。由於使用類似的顏色，所以大幅失敗較少，可說是容易取得調和的配色。

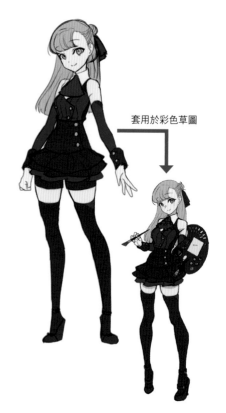

套用於彩色草圖

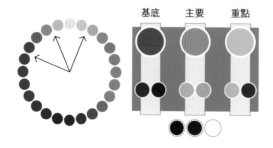

灰階化

轉換成灰階確認。在此想要展現臉部，因此接近臉部的頭髮（主要顏色）提高亮度，除此之外的衣服和小配件（底色和重點色）降低明度，藉此加上對比，將視線引導到臉部。角色手上的調色盤的色調，也調成和衣服同樣的明度，就不會有不協調感。

由於相似性很高，所以缺乏趣味，因此將髮色變更為黃色，影色改成粉紅色。

收尾

角色上色結束後，這樣並非完成，還要加工調整色調之後才算完成。關於顏色的調整方法和加工，將在第6章之後解說，在此將介紹封面插畫是如何加工的。

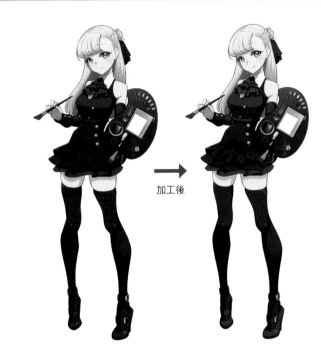

加工後

在角色的塗色上面製作3張圖層，分別配置顏色。

環境光
在角色整體加上白天的環境光（p.124）。
（色彩增值，圖層的不透明度10％）

環境影
只在陰影部分加上白天的環境影（p.124）。
（色彩增值，圖層的不透明度10％）

色調補償
由於底色是紅色，並且在肌膚加上紅色，所以在角色整體疊上從紅色到粉紅色的漸層。
（覆蓋，圖層的不透明度10％）

配色篇

序章
第1章
第2章
第3章
第4章
第5章
第6章

第3章　引導視線的配色

利用顏色控制視線

Q 視線會投向何者的眼眸？

Ⓐ和Ⓑ比較，何者會讓視線投向眼眸呢？雖然兩者都會讓視線投向臉部，不過Ⓐ比較會讓視線投向眼眸吧？
Ⓐ在眼眸使用了重點色。如此藉由運用顏色的方式就能控制想展現的部分。在此將解說注意到引導視線的配色方法。

引導視線的技巧

請看右圖。這是阿爾豐斯‧慕夏的作品《吉斯蒙達》（1894年）。在這幅繪畫中也使用了藉由顏色引導視線的技巧。

臉部周圍尤其仔細地上色，線條畫也同樣畫得非常仔細。然而被綠色包圍的臉部部分描繪變少。像這樣與周圍的訊息量相比有所差異，一開始就考慮到了視線的走向。

此外看看整體，在圖畫的上側重點式使用明度低的顏色（沉重的顏色），圖畫下側的腳下整體使用較淡的柔和色調，考慮即使整體視線也會投向上側。從這麼古老的時代，就有藉由色調引導視線的技術存在，基本的部分連現在也沒變。

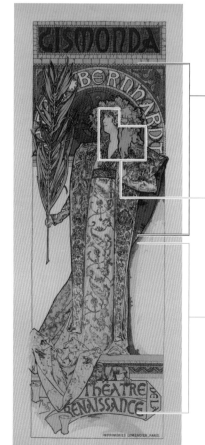

訊息密度高

在訊息量多的畫面中，臉部和頭髮的密度低，因此視線朝向這裡。

訊息密度低

利用顏色引導視線

右邊的插畫上色時注意到視線引導，但是做出了2個視線的走向。第1個是紅色線條。另一個是黃色線條。

紅色線條越往下方，著色部分的面積就變得越小，視線從帽子→胸口→腹部→腰部移動。黃色線條則是在全身各部分配置星形符號，企圖讓視線從頭上往腳下向下移動。

如此進行讓視線由上往下移動的配色，引導觀看者的視線投向插畫整體。

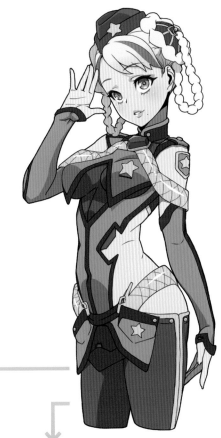

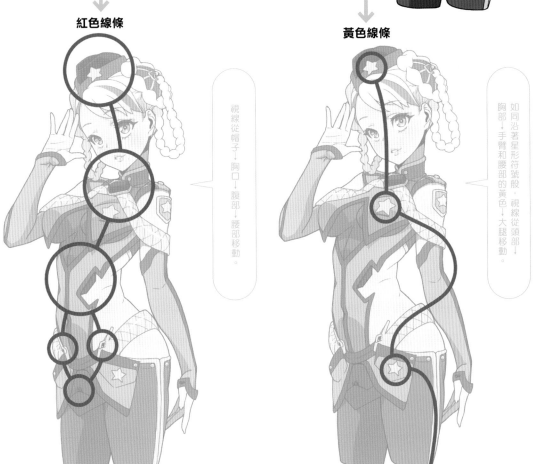

紅色線條

視線從帽子↓胸口↓腹部↓腰部移動。

黃色線條

如同沿著星形符號般，視線從頭部↓胸部↓手臂和腰部的黃色↓大腿移動。

配色篇

序章

第1章

第2章

第3章

第4章

第5章

第6章

利用明度、色相、彩度差引導

在上一頁是藉由插畫的密度與顏色配置進行視線引導，底下將解說實際上哪種配色才有效。藉由明度差、色相差、彩度差可以控制想要變顯眼的顏色，有了大幅差異後「對比」就會變強烈。這在引導視線是很重要的一點。以下準備了3個範例。每個都沒有太強烈的彩度差，不過全都活用差異進行視線引導。

說到「調整對比度」，不少人會改變明度，不過藉由色相差和彩度差也能加強對比，因此將分別解說。

明度差

頭髮明亮，瞳孔暗淡，因此視線朝向眼眸。此外，相對於大面積，因為細小部分明度低，所以視線容易投向這裡。就像白紙上只有1個黑點，視線就會投向這裡，這是相同的現象。

色相差

利用補色讓視線投向小面積。綠色頭髮，加上紅色瞳孔，就會變成補色的關係，將視線引導至眼眸。

彩度差

雖然色相相同，不過藉由大幅改變彩度，讓視線投向眼眸。彩度低的水藍色頭髮（白髮），加上在瞳孔配置鮮豔的藍色，將視線引導至彩度高的眼眸。

—/C/O/L/U/M/N/—

思考如何容易傳達

廣告和傳單的設計，為了傳達給觀看者，考慮了必要要素「可視性」、「明視度與可讀性」、「識別性」。這不僅限於廣告，可適用於世上所有的設計，在插畫和影片等也是必要的觀點。接下來將會解說各自具有哪些特色。

可視性

交通標誌是最有名的簡單明瞭的例子。即使開車時以一定的速度行駛，為了避免看漏，利用補色關係使用了顯眼的色彩。此外，雖然黃色和黑色的警戒色等並非補色關係，不過這2色鄰接時具有突出顯眼的性質。像這樣容易發現就叫做「可視性」。

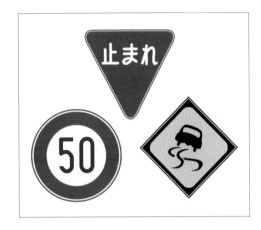

明視度與可讀性

「明視度與可讀性」是指容易閱讀、容易理解，可以作為例子的是「緊急出口」的符號，或是遊樂園和旅遊景點等處寫有「？」的旅遊訊息服務中心的招牌等。這些刻意設計成讓路過的人乍看之下，馬上就會知道這代表什麼地方。

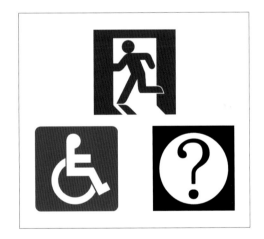

識別性

「識別性」是指光看一眼就容易區別的設計，可以作為例子的是男女廁所標誌的符號，或是水龍頭的熱水與冷水的顏色等。此外在電車路線圖等，雖然許多路線錯綜複雜，不過為了提高識別性，在設計上下了工夫。

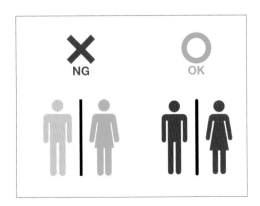

生動插畫的視線引導

即使如生動插畫那樣使用許多顏色,也能藉由顏色引導視線。底下以在p.52使用的插畫為例解說重點。

序章

第1章

第2章

第3章

第4章

第5章

第6章

連接深藍色部分,由於包圍臉部周圍,所以視線容易投向上半身。

連接藍色部分後變成三角形,視線被引導至臉部。

POINT 讓輪廓浮現

在衣服的襯布使用深色,讓角色的身體線條浮現,呈現更有魅力的輪廓。

襯布的顏色調成相同亮度,身體的線條和衣服看起來是1整塊。

配置成讓臉部朝向繪圖板和書本等,具有讓視線轉向的效果。

明暗度篇

如光與影和顏色的關係、立體感的呈現方式，
或是影色的挑選等，針對明暗度進行解說。

明暗度篇

序章

第1章

第2章

第3章

第4章

第5章

第6章

光與影和顏色的三角關係

Q 何者的光線看起來溫暖？

🅐 和 🅑 何者看起來是溫暖的光線？雖然只有影色不同，不過🅐是否留下溫暖的印象？這是藉由在影子使用補色，加強顏色的印象，呈現出溫暖的感覺。在此除了解說光與影的關係，同時也會解說影色。

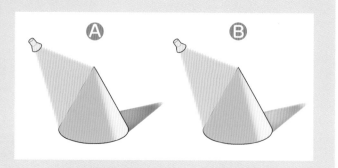

光源的顏色與影色的關係

請看下圖。對著圓形的三角錐，分別照射暖色的光（橙色）和冷色的光（藍色）。結果，對於暖色的光產生冷色的影子，相反地對於冷色的光產生暖色的影子。如此依照照射的光的色調，產生的影子一定是暖色或冷色其中一種。了解這種性質後，在加進影色時並非只是上色，還能給予說服力，也能表現該人物所處的空間的時間（白天或黃昏或夜晚），變得可以增加影色的「訊息量」。

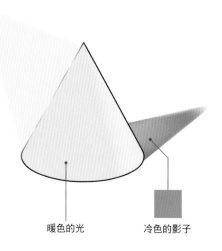

暖色的光　　　冷色的影子

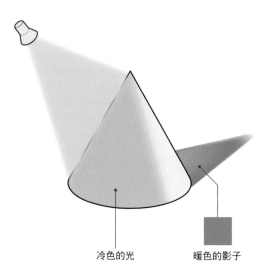

冷色的光　　　暖色的影子

那麼為何會變得如此呢？白天的時候，在藍天廣闊的空間，黃色的陽光照射。如果單純地思考，占據空間的顏色只有藍色或陽光的黃色存在，所以影子的補色是強烈的藍色。黃昏的時候，落日西斜，天色漸漸地變暗，落日這一側是橘黃色，另一側是染成紫色的空間，這時由於橘黃色的陽光照射，所以影子變成紫色。夜間的時候也和白天原理相同，在暗藍色的世界中月亮淡淡的黃光微弱地照耀，所以影子變成深藍色。像這樣光與影的顏色必定有關係，了解這點之後，就能挑出自然的影色。

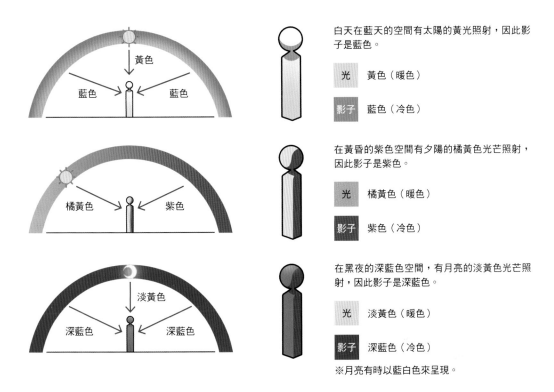

白天在藍天的空間有太陽的黃光照射，因此影子是藍色。

| 光 | 黃色（暖色） |
| 影子 | 藍色（冷色） |

在黃昏的紫色空間有夕陽的橘黃色光芒照射，因此影子是紫色。

| 光 | 橘黃色（暖色） |
| 影子 | 紫色（冷色） |

在黑夜的深藍色空間，有月亮的淡黃色光芒照射，因此影子是深藍色。

| 光 | 淡黃色（暖色） |
| 影子 | 深藍色（冷色） |

※月亮有時以藍白色來呈現。

思考光與影的關係選擇影色

應用這些觀點，使用在色相環上處於補色關係的2色，也能呈現均衡的光與影的顏色。下方左圖，相對於暖色的光加上冷色的影子。通常光與影處於這樣的關係，不過像右圖，把影色當成光的色彩的補色，藉由暖色的光和補色的暗影的對比差，會更加強調光源色。在繪畫中也會使用這個技巧。

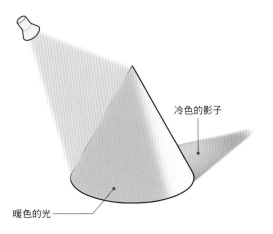

冷色的影子

暖色的光

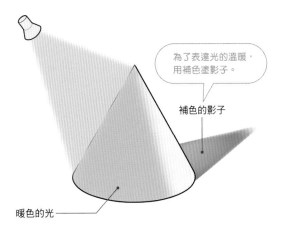

為了表達光的溫暖，用補色塗影子。

補色的影子

暖色的光

序章
第1章
第2章
第3章
第4章
第5章
第6章

第**4**章　光與影的表現

藉由明暗度表現立體感

Q 何者具有立體感？

請看右圖。Ⓐ和Ⓑ何者看起來有立體感呢？
Ⓑ看起來比較立體吧？雖然兩者幾乎都沒有加
上影子，不過Ⓑ加上了高光。
如此就算影子少，藉由加上高光也能表現立體
感。在此將解說光和立體感。

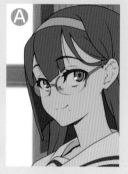
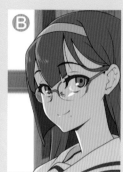

藉由高光做出立體感

在日本最普遍的塗法是，塗上基底的顏色，從上面
加上影子做出立體感。因此大家容易以為是藉由影
子做出立體感，不過藉由高光也能做出立體感。
在西洋是在影子疊上光，這種像油彩的方式最為普
遍。

如同描線條畫般加上高光，
面被強調，產生立體感。

只有塗底
配色（塗底）結束的狀態。雖然依照畫
風這樣也行，不過在立體感這一點，果
然看起來是平面。

高光
加上高光呈現立體感。

高光＋漸層
並未確實加上影子，而是藉由漸層表現
影子，並且加上高光。光是這樣就能充
分表現立體感。

讓我們用單純的球體和立方體來看看影子和高光的關係吧！無論是加上影子，還是加上光，添加「明暗差」就能表現立體感。

說到立體感，容易想成「加上影子」，不過未必只有這個表現立體感的方法。注意「加上光」這一點上色吧！

球

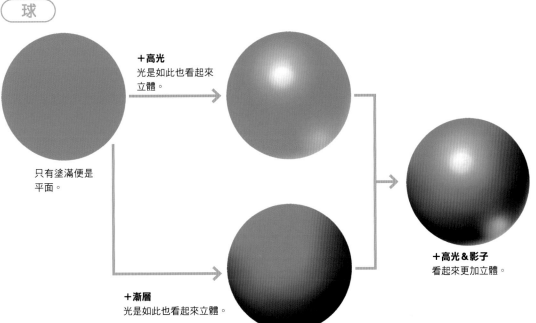

只有塗滿便是平面。

＋高光
光是如此也看起來立體。

＋漸層
光是如此也看起來立體。

＋高光＆影子
看起來更加立體。

立方體

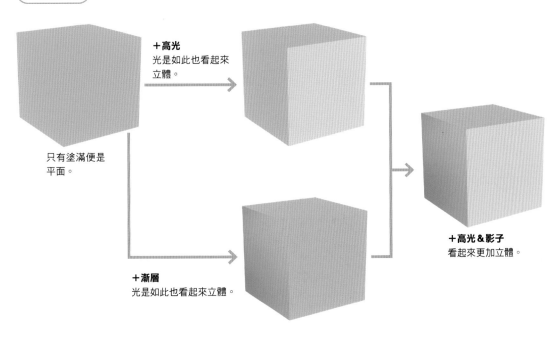

只有塗滿便是平面。

＋高光
光是如此也看起來立體。

＋漸層
光是如此也看起來立體。

＋高光＆影子
看起來更加立體。

65

反射光

所謂光會反射到所有地方，具有從各種方向照射物體的性質。另外，反射的光包含物體的顏色，比起原本的光變弱。如下圖，在藍色與紅色牆壁反射的光變得含有牆壁的顏色，比起從燈光直接照射時光變弱一些。但是，由於插畫經過簡化，因此注意過多反射光會變得不自然，所以先從注意單純的光源與附近的反射光開始就行了。

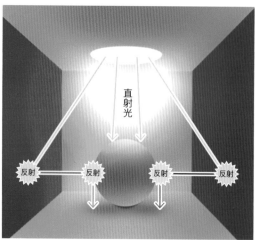

來自光源的光對牆壁反射，天花板、地板、內側牆壁染成紅色和藍色。此外照射在左右牆壁的光照射在球體上，繼續反射的光照到地板，落下的影子也變成紅色和藍色。

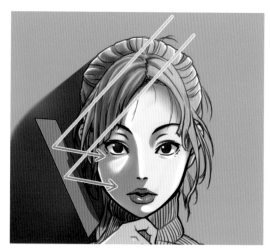

比起帶有顏色的光源，反射光並不明亮，因此注意別太鮮豔。

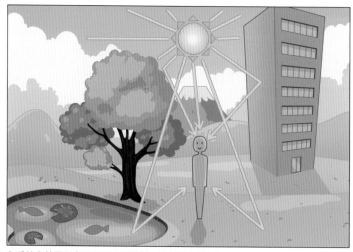

在戶外尤其陽光會對各種物體反射，反射光會落在拍照對象（人物）身上。

圓柱的影子

這個話題有點複雜，光的真面目稱為「波（波長）」，光會平滑地進入各種地方。因此，由光產生的影子也同樣畫出漸層。不過，還是新手時不易理解這一點，因此要像以前的電腦圖像一樣，刻意想成有稜有角的立體，便容易掌握影子明暗的變化。同樣地，人類的身體等也簡化成圓柱來思考，就能掌握大略的影子位置。但是要注意一點，雖然在「影子不要描線（p.84）」也有解說，不過不像人體的情況，太過火反而會變得奇怪，因此終究只要掌握大略的位置關係就行了。

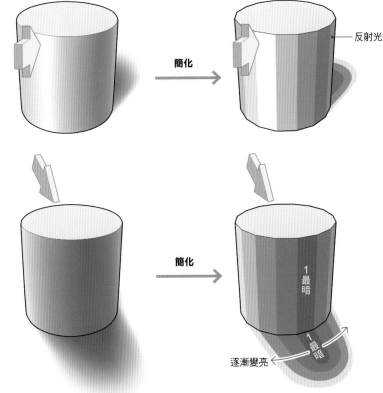

光滑表面的變化有點困難，因此以多邊形來思考吧！

反射光

簡化

離光源最遠的地方變得最暗。想成從這裡逐漸變亮就會容易理解。

簡化

1 最暗

1 最暗

逐漸變亮

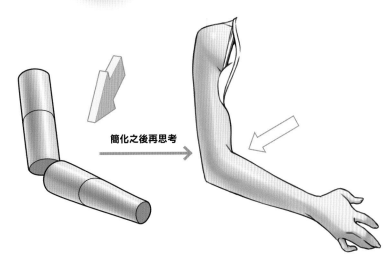

手臂和腿等人體部位也簡化，就能以圓柱來思考。不知該如何加上影子時，就先簡化思考看看吧！

簡化之後再思考

67

明暗度篇

序章

第1章

第2章

第3章

第4章

第5章

第6章

根據光源差異的影子形成方式

下圖表示在臉部加上的影子，黃色箭頭是光源與光線照射的方向。這些影子的添加方式，畫出了常見的類型，根據畫風可能更簡單，或者有時會省略一部分。另外，不只理解光源的位置，臉部的素描和對立體的掌握也同樣很重要。參考這些自己添加各種變化並且思考，就會讓你更進步喔！

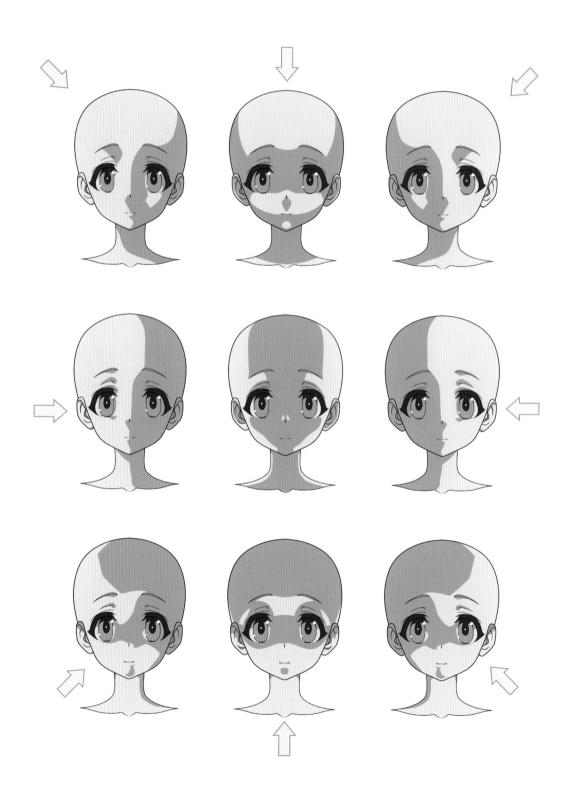

有多個光源時的影子形成方式

這邊介紹設想有多個光源時的影子添加方式。實際的光線會從各種地方照射過來,因此「光源只有1處」原本就是不可能的。因為插畫經過簡化,雖然1個光源也行,不過加上多個光源更能追加真實感。

但是假如光源的數量太多,就會產生不協調感,因此先以1處光源能夠好好地加上影子之後再來挑戰吧!另外,光源的亮度都一樣就會變得單調,因此建議變更各自的強度,在訊息量加上差異吧!

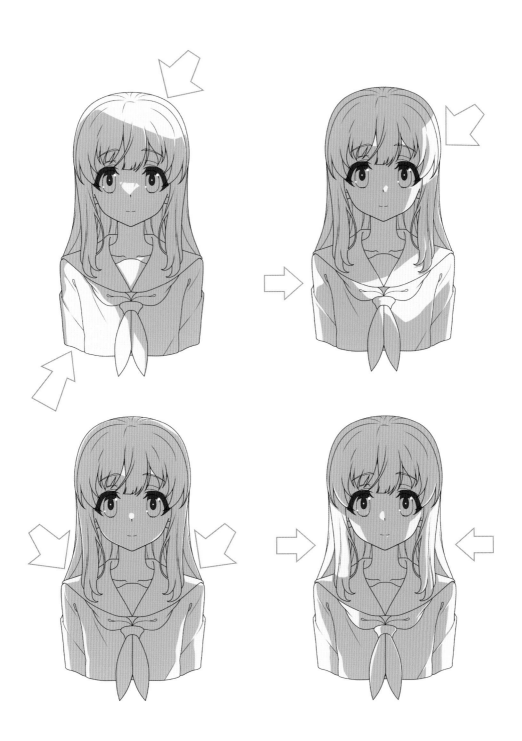

明暗度篇

序章

第1章

第2章

第3章

第4章

第5章

第6章

第4章 光與影的表現

不會失敗的影色

Q 何者看起來明亮？

請先看右圖。Ⓐ和Ⓑ何者看起來明亮呢？
其實雖然兩者的頭髮和肌膚的底色相同，不過影子的顏色不一樣，Ⓐ看起來比較明亮吧？
這是因為即使顏色相同，依照鄰接的顏色看起來產生錯覺。在此將注意這種效果，解說挑選顏色的方式。

顏色的組合引起的錯覺

下圖的底色相同，但是改變了影色。左邊由於使用降低明度的影色，所以底色看起來暗淡；右邊由於使用明度和彩度高的影色，所以底色也看起來明亮。這是因為受到相鄰的影子顏色影響，進而引起

錯覺。試著把旁邊的圓形影色部分遮住比較，底色看起來應該會是相同顏色。如此按照挑選的影色會使外觀改變，因此為了迴避這種現象，將在下一頁介紹挑選影色的方法。

底色使用相同顏色

避免錯覺的選色方式

以下將以肌膚為例介紹挑選影色的方式，讓圖畫不易發生錯覺引起的顏色暗淡或混濁。首先利用色相環，記住肌膚的基底、高光使用的色相區域，和影色使用的明度、彩度的區域。

從右圖的區域挑選顏色就不易失敗。底色挑選明度高、彩度低的顏色，在挑選影色時就能避免變得太深，或是彩度變得太高。在下圖將介紹實際上如何藉由畫筆的動作挑選顏色。

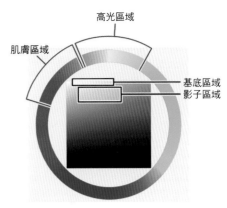

高光區域

肌膚區域

基底區域
影子區域

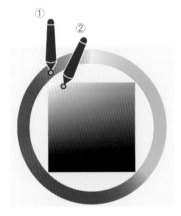

底色

從色相的肌膚區域挑選膚色，然後從基底區域確定。

高光

從影子1的色相逆時針挪動，比影子1降低明度，提高彩度。

影色（影子1）

從基底的色相順時針挪動，明度與彩度接近白色。

挑選肌膚以外的影子時也是，基底為暖色時將色相往逆時針挪動；基底為冷色時則順時針挪動，就能防止錯覺。

影色（影子2）

從基底的色相逆時針挪動，稍微降低明度，提高彩度。

	暖色		冷色	
	明亮	暗淡	明亮	暗淡
色相環 Color Picker	順時針	逆時針	逆時針	順時針
選色器	左上	右下	左上	右下

明暗度篇

序章

第1章

第2章

第3章

第4章

第5章

第6章

挑選影色的方式

那麼實際上塗上影色吧！按照剛才的解說，因為是影子，所以只是單純地降低明度挑選顏色，就會像①一樣由於錯覺，使顏色看起來暗淡。按照p.71的解說，從色相環像②那樣降低明度，再選擇提高彩度的影色著色吧！

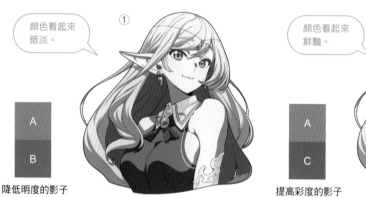

顏色看起來暗淡。

① A B

降低明度的影子

顏色看起來鮮豔。

② A C

提高彩度的影子

POINT 肌膚的紅潤

在肌膚上色的收尾，有時會在臉頰加上紅色或粉紅色。藉此除了肌膚的血液循環看起來不錯，還能強調圓潤的臉頰，同時表現立體感。不過要是使用太強烈的粉紅色，就會看起來不自然，因此上色時要注意。

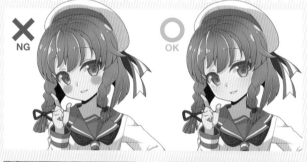

× NG

○ OK

這種狀態不易看見高光。

加上淡淡的紅色，紅色的輪廓充分暈色融合。

搭在一起後高光看起來確實浮現。

加上紅色的方法

在合成模式的色彩增值使用噴槍，加上小一點的紅色。

▶

利用暈色工具等畫圓，與膚色融合。

▶

加上高光便完成。

選擇影色時，必須一邊想像完成印象一邊決定顏色。之前的解說對於錯覺引起的顏色暗淡持否定的態度，不過想要刻意營造這種氣氛時，故意這樣挑選也行。下圖的底色相同，試著比較降低明度的

「明度差的影子」、提高彩度的「彩度差的影子」、選擇紅色的「色相差的影子」。
如此藉由挑選影子的一種方法，能使氣氛大幅改變。決定要如何完成，再挑選適合的影色吧！

沉穩印象的影子

雖然容易以為「影子暗一點也行」，不過在相同色相明亮顏色（底色）和陰暗顏色（影色）鄰接時，顏色會看起來暗淡，因此想要營造沉穩氣氛時很有效。

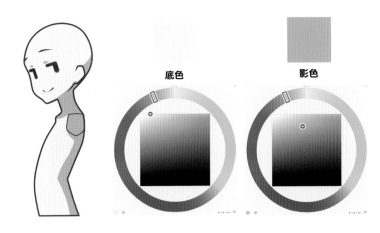

呈現統一感的影子

即使在影色使用彩度高的顏色，也能作為影色使用。然而若是相同色相，整體看起來帶有黃色，因此在想要呈現統一感，或是配合色調時很有效。

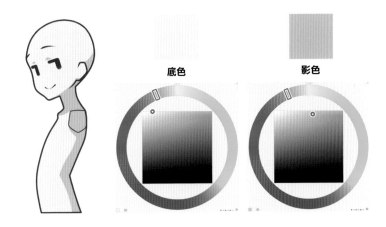

肌膚看起來血色紅潤的影子

想要呈現明亮、血色紅潤的肌膚時，色相稍微挪到紅色這邊，藉由提高彩度就能挑選看起來美麗的顏色。

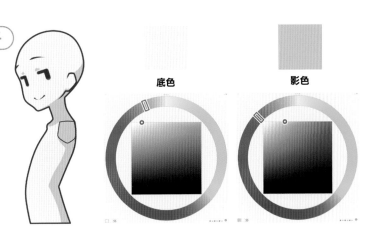

明暗度篇

序章

第1章

第2章

第3章

第4章

第5章

第6章

萬能影色

在此介紹稱為「萬能影色」的技巧。注意這個方法和前面的色彩錯覺的做法不同，是將圖層模式色彩增值後加上影色的方法。萬能影色對於無論哪種底色都容易融入，是比較不會失敗的影子上色方法。

暖色系的影子

R:217
G:168
B:177

在暖色系變成溫暖的色彩。但是與冷色系適性不佳。

柔和色系的影子

R:254
G:200
B:219

柔和色系與暖色和冷色的適性都不錯，不過由於彩度高，所以也有適性不佳的顏色。

略微冷色系的影子

R:200
G:194
B:217

雖然變成俐落沉穩的印象，不過與暖色適性不佳。尤其與肌膚的適性不好。

POINT 萬能影色的挑選方式

雖然記載了RGB的數值，但是不必嚴格地要求這個數值的顏色。只要是附近的顏色，挑選相近的就行了。

使用萬能影色之時要注意。實際使用這種影色時，並非只使用1種顏色，而是按照各部位分別使用顏色。就算是「萬能影色」，若是不經思考便使用，就會引起顏色的錯覺，顏色會變得暗淡，完成時的外觀也會不好看，因此必須注意。

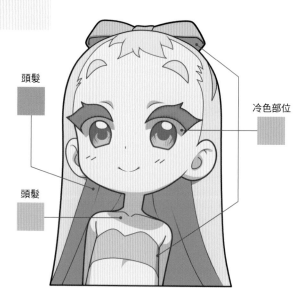

頭髮

冷色部位

頭髮

/C/O/L/U/M/N/

冷色和暖色的影子爲何萬能？

那麼，爲何萬能影色被稱爲「萬能」呢？雖然在「顏色的基本」（p.134）將會解說，不過我們是藉由光的反射認知顏色。萬能影色是產生反射的光源，與陽光有關。

請看下面的照片。雖然利用滴管吸出顏色就會明白，不過在陽光對物體反射的附近地方，會變成包含地面與物體顏色的暖色。另一方面離反射處有段距離的地方，變成天空的顏色，是接近藍色的冷色。萬能影色由於選擇了接近陽光的顏色（我們的眼睛認知的波長），所以被稱作「萬能」。但是，在特別的實驗室，或是陽光照不到的空間（室內、地下）等，不存在會反射光的物體，或是照明等成爲光源，所以使用萬能影色有時會不能融合，因此請配合插畫改編使用吧！順帶一提，在拍攝照片時會思考「日光光源」或「鎢絲光源」等「照射該場所的是什麼光？」有時會一邊考慮顏色一邊拍照。

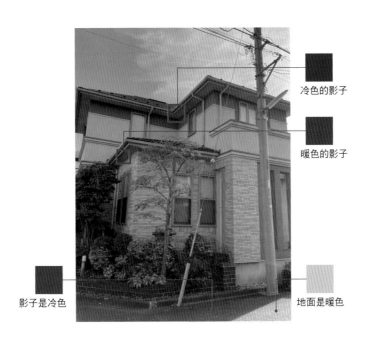

冷色的影子

暖色的影子

影子是冷色

地面是暖色

物體的影子受到環境顏色的影響，所以像萬能影的顏色容易融入。

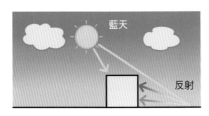

藍天

反射

反射的光依照距離使影子顏色改變。
萬能影因此是紅色或藍色。

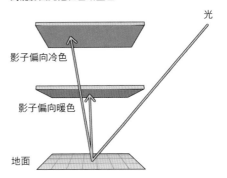

光

影子偏向冷色

影子偏向暖色

地面

明暗度篇

序章

第1章

第2章

第3章

第4章

第5章

第6章

/C/O/L/U/M/N/

藉由顏色表現質感

請看下圖。上面3幅降低彩度，影子的對比表現也較弱。整體看起來是柔軟的質感吧？另一方面下面3幅插畫，選擇彩度高的顏色，影子的對比也提高，所以整體看起來是沉重堅硬的感覺。光是調整配色的色調和明度等，也能大幅改變作品的印象。

	高	低
彩度	堅硬	柔軟
明度	柔軟	堅硬

彩度越高看起來越堅硬，明度越高看起來越柔軟。

看起來柔軟的例子

看起來堅硬的例子

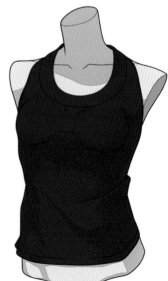

關於藉由改變彩度讓感覺改變的方法已經解說過了，不過不改變影子的顏色也能表現質感。想藉由色彩表現的物體，一面考慮光線反射到哪種程度一面配置影子，就可以更深刻地表現。

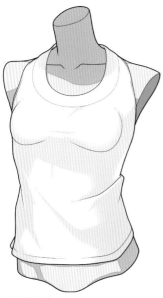

厚重的材質
厚重的材質具有吸收光的傾向，因此刻意利用顏色的錯覺，讓顏色暗淡表現厚重感。

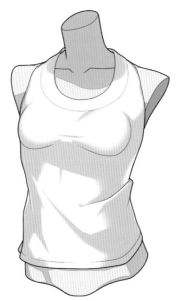

絲質
以無彩色為基底，配置稍微降低明度的影子。表現出強烈反射絲質的光的樣子。

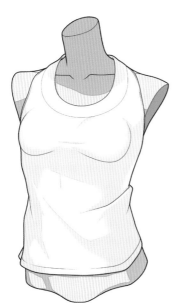

宛如新襯衫的白色
由於新品的質地光的反射率較高，所以在無彩色配置冷色的影色加強對比。

多次清洗變得柔軟的襯衫
比起新品的狀態影色有點偏暖色，表現出纖維因為洗滌劣化，布料的反射率降低。

明暗度篇

序章
第1章
第2章
第3章
第4章
第5章
第6章

第4章 光與影的表現

利用光源的顏色改變印象

Q 何者是自然的高光？

請看下圖。何者的高光才自然？
Ⓑ的圖配合手杖的光，照射人物的高光也是綠色。然而Ⓐ的圖中手杖的光和高光的顏色不一致。雖然兩者是類似氣氛的圖畫，不過光的顏色一致的Ⓑ，看起來更加自然。在此將解說配合光源挑選顏色的方法。

注意光源的顏色

在右圖，角色手中的手杖光芒是黃色，因此高光也是黃色。另外，並非只是單純地追加黃色的高光，如衣服和皮膚的顏色等，也和光源的顏色巧妙混合，就能更自然地表現「光照射的狀態」。換言之如果光源的顏色改變，照在角色身上的光的顏色也會改變，抱持這種觀點非常重要。

與光源的距離

這幅畫的角色手中握著發出強光的手杖。與手杖的光源有些距離。依照與光源的距離高光的表現也會不同，因此這裡將會解說光源與距離。

右圖對於單純的球體羅列出不同的光源距離。最上面的光源最遠，所以在球體表面只有透出微弱的光。隨著光源逐漸接近，照射球體表面的光量增加，高光也變成強烈的白光。

那麼來看看實際的插畫吧！

角色與手杖的距離近，由於強光照射，所以照在臉部與身體表面的光也在中心加上白色。角色與手杖的距離遠，光源發出強烈的顏色，因此以黃色為主加上顏色。如此與光源的距離改變，照射的光的顏色也會改變。

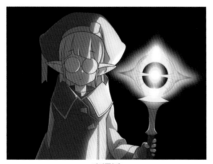

光源近

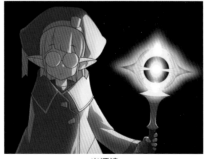

光源遠

(**POINT**) 發光的表現

想要表現發光時，暈色的方法很常見，不過光是如此看起來是微弱的光或遠處的光。另外，只是配置白色圓形也不會看起來像在發光。然而搭配這些就能呈現發光的樣子。

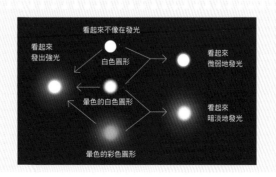

明暗度篇

序章

第1章

第2章

第3章

第4章

第5章

第6章

利用光源的顏色改變印象

在此將解說注意光源的顏色，調整作品整體氣氛的手法。下面的範例是，光源的顏色設為青色與洋紅色，呈現科幻風格的氛圍。至於為何挑選這2種顏色，是因為稱為「遊戲設備」的物品等經常使用這種顏色。另外，像電路板或霓虹燈招牌等「人工的光」經常發出這種色調，所以把這些顏色設為光源，機械的印象會變得更強烈。像這樣注意完成的印象挑選光源，就能表現想傳達的氣氛。

近未來的表現

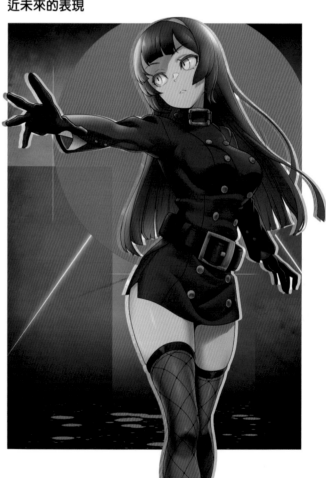

依照光源的顏色，對作品風格整體造成影響的手法，在拍攝照片或電影等日常生活中經常使用。

青　　　　　　　　　　　　洋紅

下面的範例是藉由稱為「橙色與青綠色」的手法調整光源。原本是在好萊塢的電影產業從1990年代開始使用的手法，可以加強懷舊的印象。近年在插畫或照片等也是經常使用的色彩搭配，經常使用青色系（這次是綠色）與橙色。藉由處於補色關係的2種

顏色的效果，更加強調肌膚的顏色，另一方面，綠色強調了背景的氛圍。要有懷舊或藝術性的印象，「玩具相機風格處理」（p.112）這種技巧也有同樣的效果。

懷舊的表現

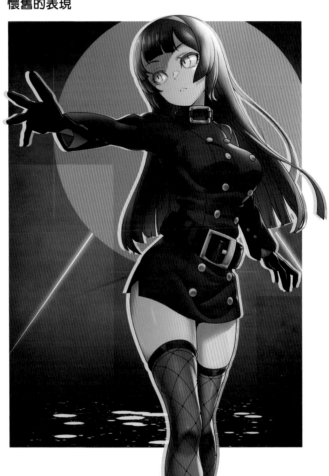

如果注意光的顏色，插畫整體的氛圍就會統一，可以引導至預期的方向。

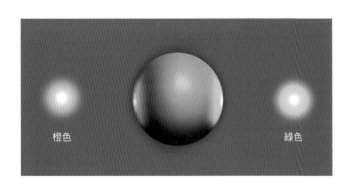

橙色　　　　　　　　　　　綠色

明暗度篇

序章
第1章
第2章
第3章
第4章
第5章
第6章

第4章　光與影的表現

了解影子的訣竅

Q 何者是具有透明感的肌膚？

A和B何者具有透明感呢？相對於A只有在眼睛和鼻梁的影子交界加上顏色，B則是沒有。影子交界有明亮的顏色，看起來是否會增加肌膚的透明感？近年開始看到加入這種影子的圖畫。如此加上重點可以讓膚色完成更具有透明感的氛圍。在此將以這個技巧為主，解說關於加在影子上的重點。

肌膚的交界

在2000年代以後的插畫，這種影子的交界有時會塗上彩度高的顏色和陰暗的顏色。在範例中，在手臂與胸部的影子交界，會加上比底色彩度更高的顏色的淡淡線條。這種技巧叫做「次表面散射」。

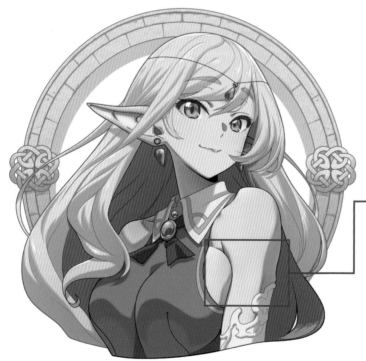

在影子界線加上彩度高的線條就是次表面散射。

次表面散射

所謂次表面散射，是指照射在皮膚上的光，從表面透過對體內的血液反射，在皮膚的表面色攙雜血的紅色浮現的現象。從2000年代開始在插畫也能看到加入這種表現的例子，藉此可以提高插畫的訊息量，或是得到讓肌膚血色看起來不錯的效果。

在插畫的簡化表現

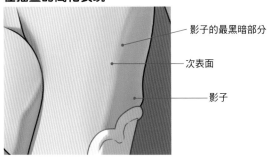

- 影子的最黑暗部分
- 次表面
- 影子

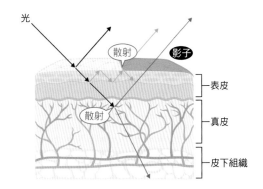

光

散射

影子

散射

- 表皮
- 真皮
- 皮下組織

試著比較有無次表面散射的情形。

有次表面散射

增加柔軟的質感，血液循環看起來不錯。

無次表面散射

雖然並沒有錯，不過和有次表面散射相比印象簡單。

明暗度篇

序章

第1章

第2章

第3章

第4章

第5章

第6章

影子不要描線

介紹在影子上色時新手經常搞砸的不好例子。在NG例子是配合角色的線稿畫加上影子。然而實際的身體有凹凸，由於形狀複雜，所以不會像這樣配合身體線條加上影子。為了能正確表現這些影子，也需要素描的實力，因此要多看3D模組、模型人偶或照片，實際看自己的身體也可以，充分觀察後再加上影子吧！

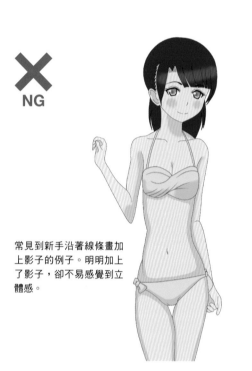

NG

常見到新手沿著線條畫加上影子的例子。明明加上了影子，卻不易感覺到立體感。

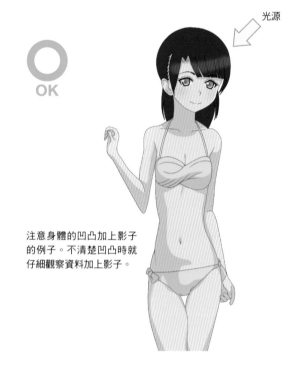

光源

OK

注意身體的凹凸加上影子的例子。不清楚凹凸時就仔細觀察資料加上影子。

POINT 影子（shadow）與陰影（shade）

影子大致可以分成「影子（shadow）」與「陰影（shade）」這2種。Shadow是物體落下的影子，shade是光照射到物體時光沒有到達的黑暗部分。這2者並不會只形成其中一種影子。重點是一邊思考自己加上的影子是shadow或是shade，一邊加上影色，就更能為插畫追加真實感。

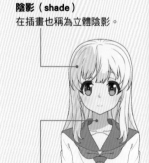

陰影（shade）
在插畫也稱為立體陰影。

影子（shadow）
在插畫也稱為落影。

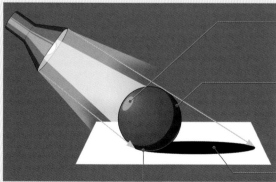

高光
物體相對於光源，在面向最正面的地方形成。

陰影（shade）
在物體之中光不會到達的那一面形成。

影子（shadow）
在物體遮住光的地方形成。

反射光
光照射在地面等反射的光。

/C/O/L/U/M/N/

用透明色擦掉

影色上色時，想必有時得擦掉塗太多的多餘地方，可是使用預設的橡皮擦工具修正時，和上色的筆刷筆觸不同，擦掉的部分常常會很顯眼。這時我想推薦大家，用透明色擦掉的方法。我會藉由下面的圖解說，用CLIP STUDIO PAINT等繪圖工具可以選擇透明色，因此讓上色的筆刷的繪畫顏色變成透明，就能製作與筆刷相同質感的橡皮擦工具。只要使用這個，就能以更漂亮融合的狀態修正。

點擊這裡

［G筆］的透明色

［水彩平頭筆］的透明色

［鉛筆］的透明色

［橡皮擦］

活用畫筆的筆觸風格，在想要擦掉時用透明色擦掉即可。

SAI的橡皮擦

如果是SAI就很不周密。

用具有傳統手繪感的筆刷塗影子，然後用預設的［橡皮擦］修正之後，筆刷的筆觸就會失去。

用筆刷的透明色擦掉，就能活用筆刷的筆觸修正。

明暗度篇

序章

第1章

第2章

第3章

第4章

第5章

第6章

在影色加上水藍色

塗完影色後，有時會感覺不太滿意。這時候在影色加上水藍色之後，就會變得更有一致性。下圖是設想被暖色的黃光照射。因為光是暖色，所以在影色加上冷色的水藍色，讓光與影的關係變成補色。藉此，完成的畫會產生緊緻的效果。右邊的圖畫是在

影色整體加上部位的補色。雖然很費工夫，不過比起只加上水藍色時，變成明亮的印象。

光與影的關係在p.62「光與影和顏色的三角關係」也有解說，因此也請參考看看。

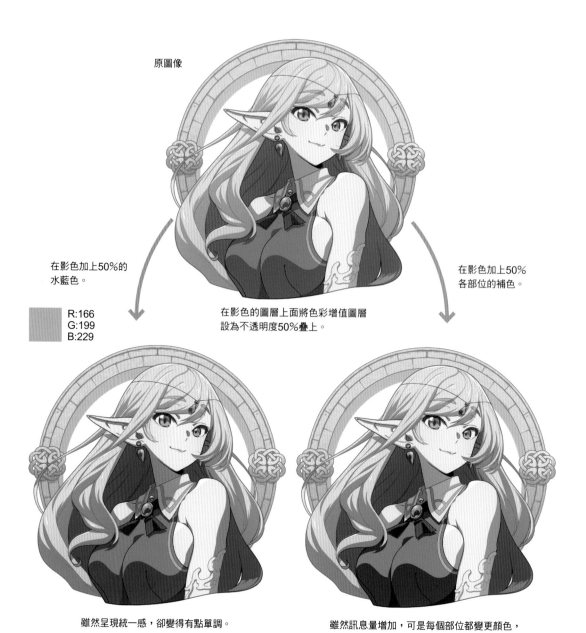

原圖像

在影色加上50%的
水藍色。

R:166
G:199
B:229

在影色的圖層上面將色彩增值圖層
設為不透明度50%疊上。

在影色加上50%
各部位的補色。

雖然呈現統一感，卻變得有點單調。

雖然訊息量增加，可是每個部位都變更顏色，因此稍微費工夫。

沒有所謂哪個才正確或是錯誤，配合個人喜好與
想完成的氣氛分別運用吧！

日本與歐美的塗法

雖然在p.64也有提到，不過相對於歐美在暗影加上光是一般的塗法，日本在明亮顏色落下暗影才是基本的方法。也許日本在學校最先學習水彩畫正是原因吧？水彩畫是從明亮顏色再塗上陰暗顏色（影子）的方法，因此可能這個做法作為基本養成了。動畫塗法和水彩塗法的技法是從明亮顏色到陰暗顏色，雖然這也沒問題，不過在厚塗等時候從陰暗顏色落下光的方法比較容易。自己可以試試看何者比較容易。

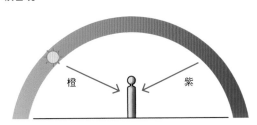

橙 　紫

加上影子的塗法（日本）

塗完的狀態。

R:227
G:141
B:148

圖層的合成模式設為［色彩增值］塗上影子。

加上光的塗法（歐美）

R:227
G:141
B:148

塗完後，用紫色系塗滿整體。合成模式設為［色彩增值］在整體加上影子。

R:255
G:243
B:139

合成模式設為［實線疊印混合］再用［水彩筆］筆刷加上光。可以在短時間內完成。

自然光的高光

在使用亮度與明度低、較深的顏色上色的地方加上白色高光後，對比差太強烈會產生不協調感。像範例的上面2個使用深藍色時，不用白色，而是加上讓

固有色淡一點的高光，就能呈現自然的感覺。像下面2個如果原本就使用較為明亮的顏色，白色的高光也能漂亮地融合，因此沒問題。

不太好

在暗色或深色加上白色高光後，由於對比高，所以有種不協調感。

OK

暗色和深色使用提高底色明度的顏色就會融合。

R:100
G:147
B:229

明亮顏色和淡色即使用白色也沒有不協調感。

使用多種顏色的高光在進入2020年代後迅速流行。雖然名稱並未清楚地決定，不過本書暫且稱作「遊戲高光」。在高光使用各種顏色，訊息量會變多，變得吸引觀看者的目光。不僅如此，從2010年代中期插畫的色調柔和色調和彩度低的顏色變多，刻意在瞳孔或高光等使用彩度高的顏色，藉此加強印象的技巧變得很常見。

合成模式設為［疊加（發光）］，不透明度50％。

高光設為虹色，變得豐富多彩。

技巧篇

明暗度調完後，最後要來收尾。各種加工方法，甚至連陷入困難時的應對方法，對於收尾的技巧都將一併解說。

第5章 收尾的技巧

呈現統一感的技巧

Q 何者的顏色具有統一感？

下列兩者之中何者的顏色具有統一感呢？雖然兩者看起來都統整得不錯，不過B看起來比較有統一感吧？A已經著色完成，然後調整整體的顏色就是B。雖然A比較鮮豔，可是仔細一看，顏色的彩度並沒有統一感。另一方面加以調整的B漂亮地統一。如此藉由完成後的調整就能創造統一感。在此將會解說這些加工的技巧。

藉由覆蓋呈現統一感

依照插畫使用許多顏色，或是利用補色加強印象，結果卻顏色對立，變成不好看的完成品。這種時候，利用覆蓋進行色調補償，就能緩和顏色的對立，呈現統一感。

從上面疊上綠色

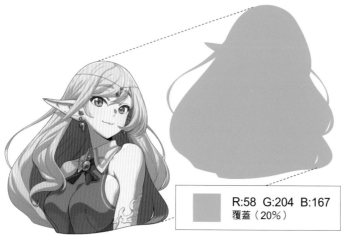

R:58 G:204 B:167
覆蓋（20％）

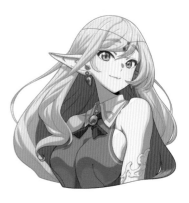

① 在完成的圖畫上製作圖層，用想要統一的顏色塗滿，將圖層的合成模式設為［覆蓋］。
※配合想要呈現的氣氛，降低不透明度，或是利用漸層也行。

② 將圖層的合成模式設為［覆蓋］，不透明度設為20％左右。在整體加上綠色讓顏色統一。

POINT 膚色鮮豔一點

將覆蓋的顏色設為紅色系,皮膚的血液循環就會看起來變好。像這樣配合插畫的收尾,可以變更顏色多多嘗試。

 R:255 G:0 B:164
覆蓋(20%)

在肌膚利用覆蓋塗滿紅色系,皮膚的血液循環就會看來不錯。

 ▶

由於只有瞳孔並未統一,
所以視線投向眼睛。

③ 整體統一就會顯得平面,因此只有想要吸引目光的瞳孔去色。

④ 完成。

91

利用覆蓋呈現立體感

插畫完成時，看起來平面就會覺得不搭調。因為缺乏立體感，所以有個方法是重新塗上或追加影子，不過這裡要解說利用前進色與後退色的效果呈現立體感的方式。首先在整體配置後退色藍黑色，然後在近前突起的地方追加紅色，繼續在最明亮的地方，或是想要強調的地方追加黃色系。這麼一來不用重新上色，就能讓變得平面的成品追加立體感。那麼就以下面的插畫為例，實際調整看看吧！

序章

第1章

第2章

第3章

第4章

第5章

第6章

① 雖然插畫已經完成，不過由於影色的配置，或明度與亮度等對比的關係，變成平面的成品。

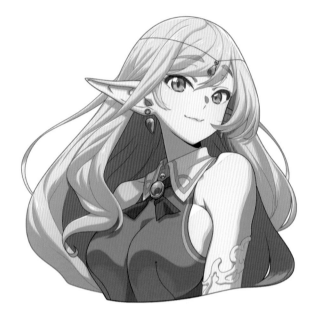

② 複製①的插圖統一。將圖層置於最上面，利用［鎖定透明圖元］在透明部分施加保護。首先為了做出黑暗部分，用後退色藍黑色塗滿。

R:96 G:97 B:89

③ 用［噴槍］等有暈色效果的筆刷，在光照射的部分疊上下面的紅色系融合。用噴槍暈色不夠時，不妨使用［暈色工具］或［高斯模糊］等。

R:128 G:94 B:93

在臉部、肩膀和胸部等想要向前突出的地方用噴槍上色。

④ 在想要更加強調的地方，從③的上面用彩度較低的黃色加上最亮的高光，將圖層的合成模式設為［覆蓋］。依個人喜好調整不透明度。

R:176 G:162 B:127

⑤ 完成。
藉由追加前進色與後退色，增加立體感。

93

技巧篇

序章
第1章
第2章
第3章
第4章
第5章
第6章

利用色調曲線調整

完成的插畫與想像的結果有差距時，利用色調曲線可以做某種程度的調整。

色調曲線可以做到的事大致有2件，第1是調整對比。陰暗部分與明亮部分的差距變小時，強調明度差與亮度差，就能完成對比強烈的插畫。另1件是，調整色調。RGB＝紅綠藍的每種顏色都能調整，所以在某些特定顏色的彩度太強烈或是太弱時，也能調整色調。

① 複製完成的插畫，合併圖層。在圖層上面點擊右鍵，選擇［新色調補償圖層］→［色調曲線］。

② 會出現對話方塊，可調整成喜歡的色調。

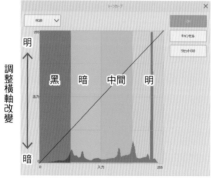

橫軸表示原圖像的明暗

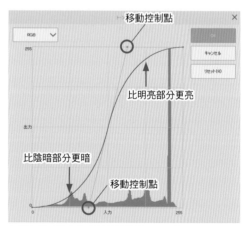

在斜向的白線上拖曳製作控制點，可以上下移動調整明暗。要消除控制點時就拖曳到畫面外。

③ 點擊［OK］製作色調補償圖層。這是另一個圖層，因此不需要時就不顯示或是刪除，可以輕易地恢復成原本的圖像。另外，只要雙擊圖層上色調曲線的符號，之後也能重新調整。

色調曲線的調整例子

介紹幾個色調曲線的調整例子。

原圖像

想要讓整體變得明亮時

曲線的上端部分（明）往上拉就會變亮。

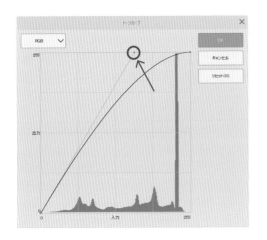

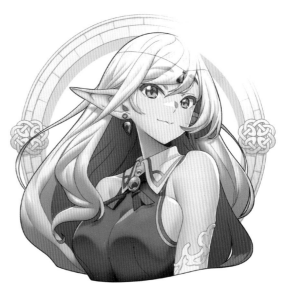

想要讓整體變得陰暗時

曲線的下端部分（暗）往下拉就會變暗。

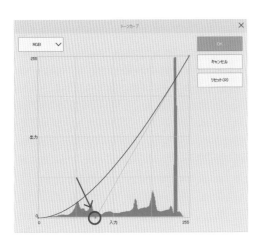

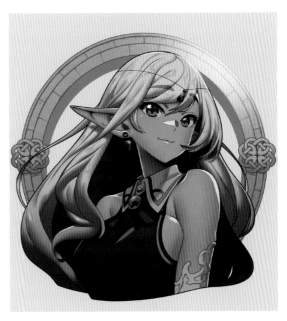

技巧篇

序章

第1章

第2章

第3章

第4章

第5章

第6章

想要提高對比時

曲線變成S字，對比就會提高。

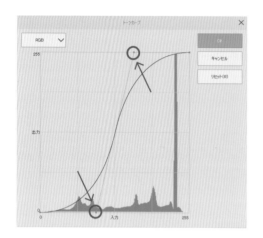

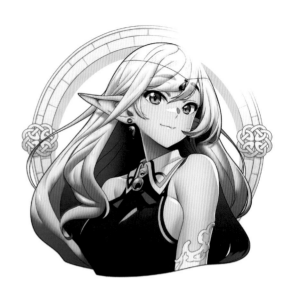

想要降低對比時

曲線變成倒S字，對比就會降低。

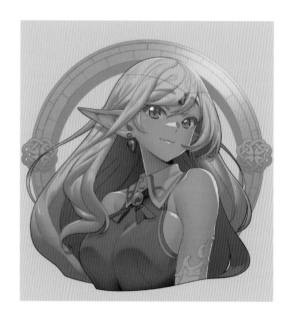

每個RGB想要調整時

從左上的下拉列表選擇 ［Red］、［Blue］、
［Green］的顏色就能調整。

如果是Blue（藍色），控制點往上，藍色就會
變強烈。

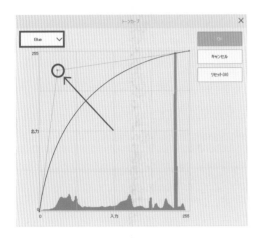

控制點往下，藍色的補色黃色調就會變強烈。

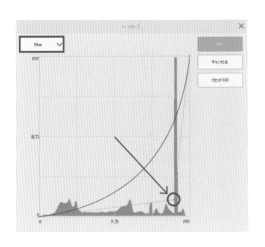

第5章　收尾的技巧

效果出色的收尾加工

Q 何者給人復古的印象？

請看右圖。Ⓐ和Ⓑ何者留下復古的印象？Ⓑ是不是看起來比較像老派復古的插畫？
Ⓐ是上色完成的圖，Ⓑ是加工成復古的印象。如此在完成的插畫加工，就能改變印象。

表現「懷舊」的覆蓋

在完成的插畫最上面追加圖層，塗滿特定的顏色，將合成模式覆蓋，完成的插畫整體色調就會看起來老派，或是在回想場景使用，這種手法可以追加故事性。按照狀況變更圖層張數或不透明度等，一邊調整一邊完成吧！

① 複製完成的插畫，合併成1張圖層。

② 將複製的圖層的合成模式設為［加深顏色］，不透明度設為20%。

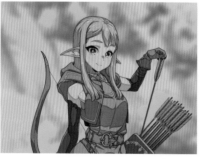

③ 在②的上面製作新圖層，用藍色塗滿。將合成模式設為［排除］，不透明度設為50%便完成。

R:43
G:93
B:204

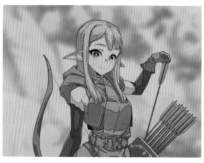

④ 將②的合成模式設為［覆蓋］，變成柔和的印象。配合想要完成的氣氛分別運用吧！

創造「感動的瞬間」的逆光

逆光稱作狹縫現象,指從角色身體的線條光芒四射的狀態。這個技巧可活用在各種情境中,宛如懷舊特效,包含回想場景在內,角色登場的高潮部分場景,或是感動的場景,在想要給人強烈印象的瞬間等很有效。除此之外,美少女插畫等刻意使用這個技法,強調美麗,或是在插畫追加故事性,在這些情況也會使用。此外單純地光源在背後的狀態,或是在黃昏與夜間等情境也會使用。

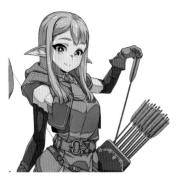

① 複製完成的插畫合併。

② 製作新圖層,配置在角色上面。選擇角色的外側,用橙色塗滿。在線條畫上面稍微上色,複製塗滿的圖層疊上。

R:255
G:185
B:103

③ 塗滿的圖層與複製的圖層合併,用[高斯模糊]暈色。

④ 將③的圖層的合成模式設為[加亮(發光)]。[疊加(發光)]也有同樣的效果。

⑤ 製作新圖層,配置在角色圖層的上面。[在下面的圖層剪取],用白色塗滿,不透明度設為40%左右。

⑥ 在⑤的上面製作新圖層,[在下面的圖層剪取],用橙色塗滿,將合成模式設為[色彩增值]便完成。

R:234
G:196
B:170

POINT 原始資料檔一定要留著

在收尾的加工經常會有合併插畫的場面,不過為了日後需要修正時做準備,原本圖層分離的檔案一定要保留。

技巧篇

序章

第1章

第2章

第3章

第4章

第5章

第6章

「柔和溫暖」印象的發光效果

進入2000年代，動畫製作開始數位化時，為了讓過於風格強烈的數位影像看起來柔和，而開始使用發光效果，這也稱為擴散。複製完成的插畫，變更各個圖層模式疊上，讓原本風格強烈的插畫整體完成柔和的印象，就能看起來明亮。

① 複製完成的插畫，合併圖層。

② [編輯] 複製的圖層 → [色調補償] → 利用 [亮度、對比] 把對比調成變強。

盡量調整成明度、彩度差清楚呈現。

③ 將②的圖層按 [濾鏡] → [暈色] → [高斯模糊] 暈色成50左右。

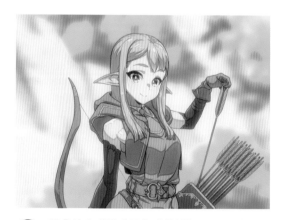

④ 將③的合成模式設為 [螢幕]，不透明度設為40％左右。

③和④的順序可以更換。自己調整暈色程度收尾，或是配合個人喜好變更不透明度吧！

「追加訊息量」的色差

「色差」是在拍攝照片時，通過透鏡的光分散，使照片顏色引起偏差的現象。把它應用在插畫的技巧，就稱作「RGB偏移」。可以增加訊息量，或是讓成品變得更加生動。

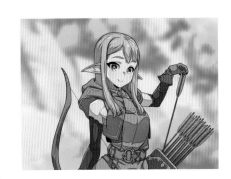

① 複製3張完成的插畫，各自在上面製作新圖層，將合成模式設為[色彩增值]。色彩增值圖層分別用RGB塗滿。

② 各個色彩增值圖層和原畫合併，上面2張圖層的合成模式設為[螢幕]，最下面設為一般。

③ 上面2張圖層分別挪動幾個像素便完成。挪動的量和方向等可隨意。

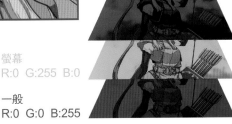

螢幕
R:255　G:0　B:0

螢幕
R:0　G:255　B:0

一般
R:0　G:0　B:255

POINT　紫色邊緣

色差除此之外，被強光照射的物體周圍光會散射，微微地引起發出紫光的現象，這被稱作「紫色邊緣」。

在樹枝周圍產生「紫色邊緣」。

技巧篇

序章

第1章

第2章

第3章

第4章

第5章

第6章

增添「真實感」的景深

這個技巧是藉由區分暈色範圍,和清楚呈現的範圍,讓插畫進一步增添真實感。這也是來自攝影術語。用相機拍攝時,隨著遠離對焦範圍逐漸模糊。這個對焦範圍稱作「景深」。那麼實際上使用右邊的插畫,注意景深進行加工吧!

加工前

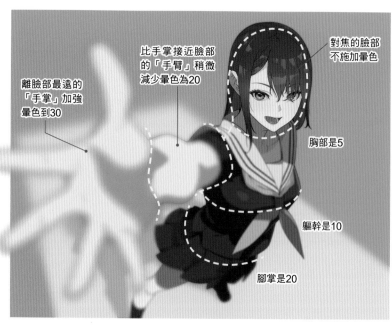

離臉部最遠的「手掌」加強暈色到30

比手掌接近臉部的「手臂」稍微減少暈色為20

對焦的臉部不施加暈色

胸部是5

軀幹是10

腳掌是20

① 不需要非常精確,注意與相機的距離,分割部位變成另一個圖層。

② 設想將焦點對準臉部,臉部的圖層不施加暈色。遠離臉部,伸到近前的手掌沒有對焦,因此手掌的圖層利用[高斯模糊]等加強暈色,比手掌接近臉部的手臂部分減少暈色等,添加隨著朝向臉部逐漸對焦的表現。軀幹和背景也一樣,依照與對焦地方的距離決定暈色的數值。
※暈色的量隨著插畫有所不同,因此請設為喜歡的數值。

所謂注意景深是指,焦點只對準視線朝向的地方,除此之外全都暈色。

對焦範圍

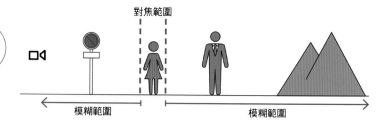

模糊範圍

模糊範圍

比起智慧型手機,專用相機更容易引起這種現象,如果有餘裕,建議實際用這種器材拍攝看看。

追加「景深」的空氣遠近法

空氣遠近法是指在風景照等能見到的,距離越遠的東西受到空氣層的影響,出現藍色或白色的模糊現象。藉由添加空氣遠近法表現距離感,就能追加景深。原本人物的距離近,所以不會發生這種現象,不過作為插畫中的謊言善加利用,可以增加訊息量,完成更有魅力的插畫。那麼實際上使用右邊的插畫,進行加工吧!

加工前

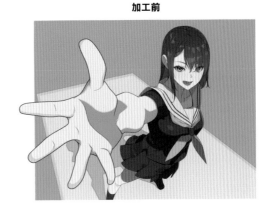

使用顏色
R:198 G:246 B:250

① 在完成的插畫上面製作新圖層,設為[在下面的圖層剪取]。

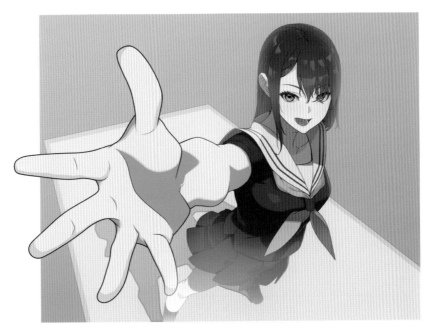

② 由於想讓觀看者的視線朝向臉部,所以臉部後方(遠處)的部分上水藍色系,圖層的合成模式設為[螢幕]融合。雖然如同前述,實際上在這個距離不會發生這種現象,但是用水藍色變得模糊不清,視線就會投向想呈現的臉部和手掌。

序章

第1章

第2章

第3章

第4章

第5章

第6章

(**POINT**) **景深與空氣遠近法**

一起來看看景深與空氣遠近法實際的照片。

景深

由於聚焦在女性身上,所以近前的標誌模糊。另外,比女性更遠的男性和背景,也隨著遠離女性更加模糊。

■ S.H.Figuarts BODY CHAN
　-線框-(Gray Color Ver.)
　價格:4,950日圓(4,500日圓+稅10%)
　販售:BANDAI SPIRITS
　https://tamashii.jp/item/13465/

■ S.H.Figuarts BODY KUN
　-線框-(Gray Color Ver.)
　價格:4,950日圓(4,500日圓+稅10%)
　販售:BANDAI SPIRITS
　https://tamashii.jp/item/13464/

空氣遠近法

可以知道越遠的物體因為氣溫和濕度等的關係,光的波長產生變化看起來變得模糊不清。雖然實際上需要幾百公尺~幾公里的距離,不過在插畫中應用這個技巧可以增添景深和立體感。

「引導視線」的彩度差

介紹除了想要強調的地方以外降低彩度,將視線引導至想呈現的部分的技法。利用噴槍等塗降低彩度的部分,將圖層的合成模式變更為 [彩度],就能降低上色部分的彩度。變更噴槍的強度、圖層的不透明度等,不妨一邊調整一邊試著調節彩度。那麼實際上使用右邊的插畫,進行加工吧!

加工前

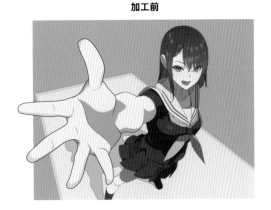

用 [噴槍] 等具有模糊感的筆刷上色。也可以使用 [高斯模糊] 等濾鏡。

使用顏色
R:189 G:178 B:189

① 在完成的插畫上面製作新圖層,設為 [在下面的圖層剪取]。

雖然臉部沒有上色,不過在頭部等稍微上色,讓視線更朝向臉部。

圖層的合成模式設為 [一般]。

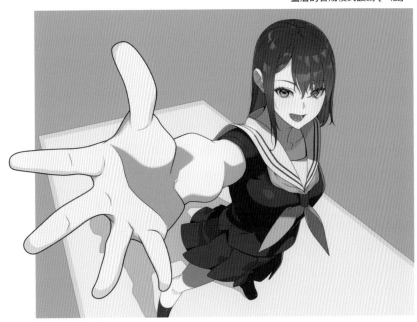

② 這次想從近前的手掌將視線引導至手臂、臉部,所以除此之外的地方,塗上彩度低的紫色系。將圖層的合成模式設為 [彩度],上色部分的彩度會降低,因此視線只集中在手掌和臉部。

105

技巧篇

序章

第1章

第2章

第3章

第4章

第5章

第6章

/C/O/L/U/M/N/

增加景深的技巧

藉由明暗差增加景深

這個技法是在p.103解說的「空氣遠近法」的應用。如左邊範例的情況，因為想強調角色，所以背景呈現白色的模糊效果。此外右邊的範例因為想強調背景，所以相反地讓角色呈現白色的模糊效果。如此利用明度差調節想強調的部分，或是表現到背景的景深，就能更清楚何者才是插畫的主角。

提高背景（從河流到遠處）的明度

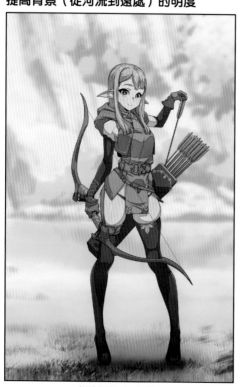

視線投向人物

提高角色＋近前地面的明度

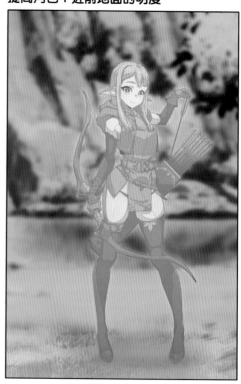

視線投向背景內側

※稍微加強表現才會淺顯易懂。

可以做出和空氣遠近法與景深相同的效果。

利用前進色與後退色增加景深

這裡有紅色和藍色的圖形。紅色是不是看起來凸出，藍色則是凹陷呢？請試著把書倒過來觀看。即使反過來看起來也一樣。其實紅色具有感覺比較近，藍色具有感覺比較遠的性質。在p.103解說的「空氣遠近法」，也是利用藍色感覺遠的性質所描繪。換句話說，在近前施加紅色濾鏡，在遠處施加藍色濾鏡，更能在畫面中產生遠近感。

無濾鏡

有濾鏡

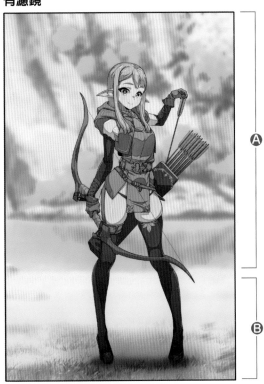

Ⓐ在背景上側利用 [覆蓋] 加上藍色系。

Ⓑ在人物與背景下側利用 [覆蓋] 加上紅色系。

前進色 ← → 　　後退色 ← →

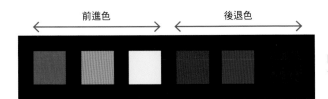

除此之外，暖色、亮色、彩度高的顏色是前進色；冷色、暗色、彩度低的顏色是後退色。

技巧篇

序章

第1章

第2章

第3章

第4章

第5章

第6章

製造「流行風格」的點陣化

可以讓完成的插畫變成流行風格的技巧。除此之外，完成的圖畫看起來很單調時，有時也用來刻意加上筆觸（磨損）。藉由傳統手繪畫圖的時代，紙質、繪畫用具的筆觸也會對圖畫造成影響，不過現在的數位繪圖因為沒有這些影響而開始這樣做。

加工前

① 複製完成的插畫，從［圖層屬性］進行色調處理。這次色調線數設為50，不過線數可以依自己喜好。

② 又完成的插畫再複製1張，將①的圖層［在下面的圖層剪取］，2個圖層合併。

③ 將②的圖層的合成模式設為［疊加］。

 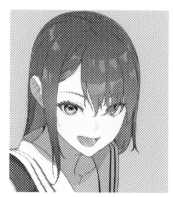

④ 不透明度變更為大約15％便完成。此外不透明度可以依自己喜好。

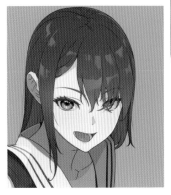

⑤ 完成

POINT 調整點陣

用這個方法加工後，在臉部也會出現點陣的花樣。像肌膚不想出現花樣時，將在①複製的圖層藉由［編輯］→［色調補償］→［亮度、對比］補償到肌膚變白後進行色調處理，花樣就會不再適用。

原圖像　　　　補償版完成

亮度、對比　　　　色調處理　　　　完成

技巧篇

序章

第1章

第2章

第3章

第4章

第5章

第6章

「復古」印象的暈影加工

加工前

暈影加工是讓插畫的四個角落變暗的加工。這是起因於「鏡頭暗角」這種在透鏡發生的現象。相機透鏡依照性能可以吸收的光量有差異，或是在設計時刻意決定吸收的光量來製作。因此依照拍攝時的設定，有時照片的四個角落會變暗，可以追加復古的印象。另外，相機透鏡在模糊度高的情況下，容易發生鏡頭暗角，因此和「景深」（p.102）一併使用，就會變成更有說服力的插畫。

① 在完成的插畫上面製作新圖層，使用［漸層工具］的［圓形］，讓四個角落變暗。雖然這次的合成模式是用［覆蓋］將不透明度設為100％，不過利用［柔光］、［色彩增值］、［顏色減淡］等也能重現，因此不妨多多嘗試。

② 為了讓圖畫融合，複製線條畫的圖層，將［高斯模糊］設為2.5，再將圖層的不透明度設為50％左右，置於原線條畫的上面。

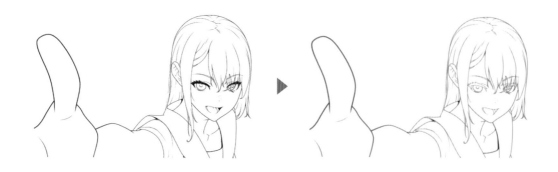

③ 完成。
四個角落的陰暗和圖畫的滲色加強復古的印象。

類型變化

合成模式柔光

合成模式色彩增值

景深與暈影加工的組合

111

技巧篇

序章

第1章

第2章

第3章

第4章

第5章

第6章

「具有藝術性」的玩具相機風格加工

所謂玩具相機風格加工主要是更加強調橙色和藍色，與暈影加工搭配，呈現具有藝術性的照片般的加工方法。這是模仿舊蘇聯在1980年代後半期生產的相機經常發生的獨特畫面色調。這個時期的舊蘇聯製相機，設計和製造時的失誤很多，由於這個原因拍出來的照片色調很獨特，因為「很有味道」的評價而傳開，因而變得有名。

加工前

做法很簡單，完成的插畫的複製檔案和漸層的圖層重疊，變更合成模式。

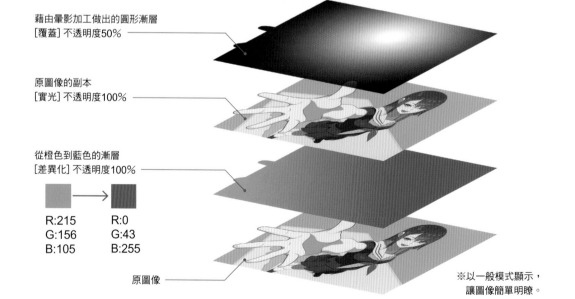

藉由暈影加工做出的圓形漸層
[覆蓋] 不透明度50%

原圖像的副本
[實光] 不透明度100%

從橙色到藍色的漸層
[差異化] 不透明度100%

R:215　　R:0
G:156　　G:43
B:105　　B:255

原圖像

※以一般模式顯示，
讓圖像簡單明瞭。

─/C/O/L/U/M/N/─

利用漸層的顏色加工

在p.90解說了利用覆蓋統一顏色的方法，接下來要介紹利用漸變地圖功能的顏色加工方法。漸變地圖是配合顏色的濃淡置換漸層顏色的功能。關於這點將在p.128解說，在此要介紹加工的類型變化。

在完成的插畫上面，製作［漸變地圖］，將合成模式設為［色彩增值］，不透明度設為20％左右。一邊變更合成模式與不透明度，一邊依自己喜好多多嘗試吧！

利用［效果］的［棕褐色］的例子
完成褐色調的復古印象。

利用［暗淡的陰影］的［暗淡的陰影（紫色）］的例子
完成肌膚的血色變好，在美少女遊戲常見的表現。

利用［天空］的［藍天］的例子
用藍色系統一，完成清新的印象。

序章
第1章
第2章
第3章
第4章
第5章
第6章

第5章　收尾的技巧

融入圖畫中看起來更柔和

Q 何者看起來更柔和？

右邊的2幅畫何者看起來比較柔和呢？Ⓐ是否看起來比Ⓑ更有柔和的印象呢？2者的差異是，相對於Ⓐ在線條畫也上色，Ⓑ則是線條畫維持黑色。在此將解說讓完成的畫看起來更加柔和的，調整線條畫的技巧。

彩色描線

① 雖然插畫完成了，線條畫卻太過清楚，看起來感覺生硬。試著對這幅插畫彩色描線吧！

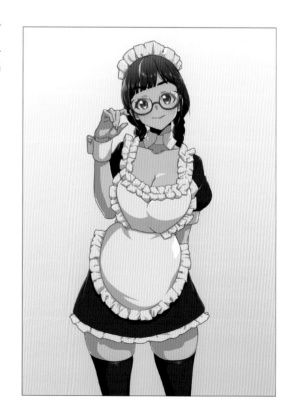

② 在線條畫的圖層（線條畫資料夾）上面製作
新圖層，[在下面的圖層剪取]。線條畫附近的
部位的影色用［滴管］吸出，從線條畫上面塗
上調整過明度與彩度的顏色。

製作新圖層，[在下
面的圖層剪取]。

彩色描線使用的顏色

頭髮		R:68 G:6 B:74
肌膚		R:129 G:30 B:60
荷葉邊		R:136 G:101 B:85
瞳孔		R:6 G:6 B:77
眼鏡		R:125 G:6 B:89
折袖		R:18 G:105 B:73

↓解除剪取的圖

↑只顯示線條畫

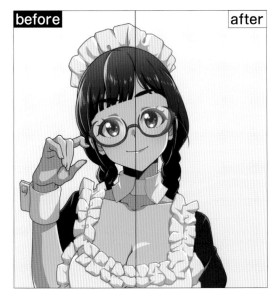

before　　　after

③ 比較之後可以知道整體的結果變得相當柔
和。

序章

第1章

第2章

第3章

第4章

第5章

第6章

更簡單的彩色描線

在p.114解說了挑選顏色之後進行彩色描線的方法，
在此要介紹更簡單的方法。除了彩色描線，還有只
提高線條畫的明度變成灰色線條畫的方法，或是從
一開始用較深的褐色或紫色等描繪線條畫的方法，
因此請配合畫風多方挑戰。

3分彩色描線

只有完成的插畫的彩色部分，使用簡單的彩色描線
的方法。

① 複製完成的插畫，只有上色部分合併。只有
上色分成圖層資料夾，作業就會很簡單。

② 選擇①複製合併的上色圖層，藉由［編輯］→
［色調補償］→［色階校正］調整顏色。

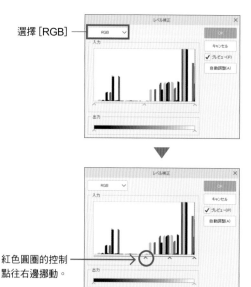

選擇［RGB］

紅色圓圈的控制
點往右邊挪動。

③ 再用［濾鏡］→［暈色］→［高斯模糊］暈色。
這次是10左右。

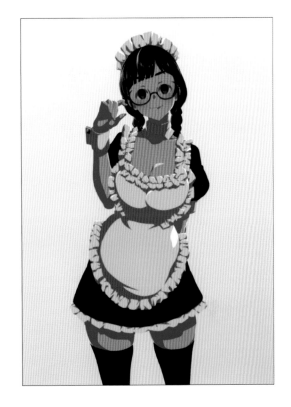

④ 加工的圖層置於線條畫圖層（線條畫資料夾）上面，［在下面的圖層剪取］，將合成模式設為［螢幕］。
不透明度設為50％，避免顏色過於融入使線條同化。依照插畫適當地調整不透明度。

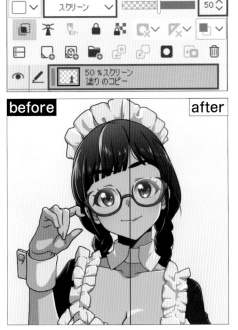

比較之後可以知道線條畫加了顏色。

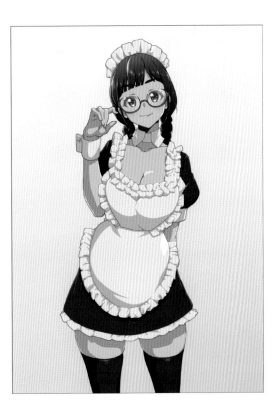

技巧篇

序章

第1章

第2章

第3章

第4章

第5章

第6章

讓線條畫融合

線條畫沒有融合的原因出在線條畫與配色的對比差。調整成對比沒有出現差異，就能讓線條畫融合。除了彩色描線以外還有讓線條畫融合的方法，在此介紹幾項。

彩色描線
讓線條畫的顏色接近周圍的顏色融入的方法。

調整配色
改變配色的對比。

讓線條畫暈色
在線條畫稍微施加暈色融入的方法。

POINT **讓線條畫暈色就會融入的理由**

線條畫沒有融入的理由之一是，線條畫的黑色與背景的白色對比太高。施加暈色後會形成中間色，所以變成柔和的印象。要是太過頭，線條畫就會變得印象模糊，因此必須注意，不過記住這個選項也不錯。

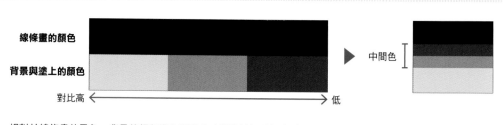

相對於線條畫的黑色，背景的顏色沒有明度差（對比低）看起來融合，有明度差（對比高）時線條畫會看起來浮現。

藉由暈色會形成中間色，因此線條畫看起來融合。

與背景融合

描繪背景時，有時實在有種合成的感覺，插畫看起來很不自然。這種時候有個技巧是，讓背景輕輕疊在角色上面融合。這個技巧也用於經常使用視覺效果的特攝電影等，單色或漸層的圖層疊在最上面，變更合成模式，或是只要調整不透明度就會相當融合。除此之外還有p.112的玩具相機風格加工，和p.81統一成橙色與青綠色風格的方法，請嘗試看看適合自己的方法吧！

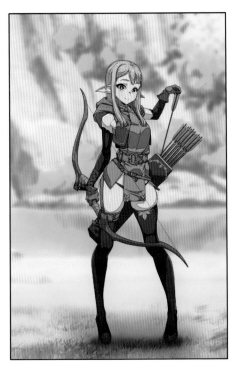
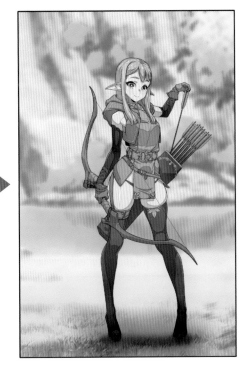

① 將複製背景的圖層利用[高斯模糊]大幅暈色。

② 置於角色的上面，[在下面的圖層剪取]。

③ 將合成模式設為[柔光]不透明度70％便完成。

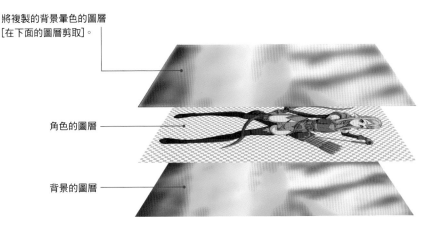

將複製的背景暈色的圖層[在下面的圖層剪取]。

角色的圖層

背景的圖層

將角色直接置於背景上也不會順利融合時，嘗試這個方法就會有統一感。簡單地說，就是想像蓋上與背景相同的「空氣感」。

序章
第1章
第2章
第3章
第4章
第5章
第6章

第6章　常見的NG例子

停滯不前時的處理方法

Q 何者的外觀比較好看呢？

請看右圖。Ⓐ是否感覺不自然呢？因為和Ⓑ不同，所有影子的界線都模糊不清。這與其說是影子，看起來只是圖案。在此將解說這種失誤的處理方法等。

Ⓐ

Ⓑ

方法① 注意面加上暈色

如果是人體，在各種角度會把面畫成曲面。隨著接近身體的邊緣，會變成急劇的彎曲，相對於此，越接近軀幹中心畫出的曲面越平緩。有暈色的影子用在平緩的曲面部分，在陡峭的曲面和接近銳角的部

分不會使用暈色，藉此在影子也能增添層次。這個技巧很難拿捏，因此一開始要不斷練習，抓住自己的感覺吧！

在箭頭的方向暈色

方法② 模糊陰影的公式

依照曲面的變化，暈色的添加方式與施加程度必須變更。如同剛才也說明過的，因為曲面陡峭的部分邊緣銳利，所以不施加暈色，而曲面平緩的部分則需要暈色。

公式1

曲面陡峭的部分像描影子的界線般暈色，平緩曲面對影子的邊界線逆向暈色就會變成柔和的印象。如果是CLIP STUDIO PAINT，就用［混合顏色］→［暈色］筆刷等暈色。

像是描影子的邊界線般暈色，會留下邊界線，變成邊緣銳利的印象。

對影子的邊界線逆向暈色，邊界線就會變得模糊。

公式2

V形尖端的地方逆向暈色，就會變成柔和的影子。

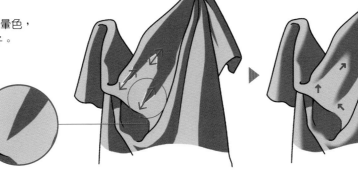

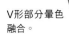

V形部分暈色融合。

公式3

球體或圓柱等沒有角的地方，對於邊界線逆向暈色，有角的地方稍微描邊界線暈色。

逆向

描

技巧篇

序章
第1章
第2章
第3章
第4章
第5章
第6章

方法③ 重新檢視色價

所謂「色價」是美術的專業術語。是指色相、明度、彩度整體的平衡,用法是色價均勻、不均勻。在本書想要介紹色價,作為最後收尾統一顏色的技巧。

如果想畫成色價均勻的插畫,著色時依照色相決定使用的顏色數量非常重要。另外,配合這時各自的色系決定使用的顏色的明度、彩度與色相,就能減輕完成時產生的不協調感。製作角色的顏色樣本表,或是在草圖的階段加上顏色,製作「彩色草圖」之後再進入描線的作業,對於讓色價統一也很有效。

(NG例子)

只有書本的顏色很鮮豔,感覺不協調。
這就是色價不均勻的狀態。

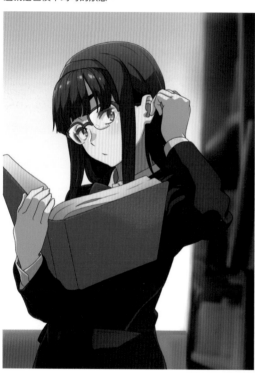

(OK例子)

配合整體的色調,書本也變成沉穩的色調,
所以看起來色價均勻。

在現實世界中，書本封面鮮豔並不奇怪。來看看實際的照片。中央有個人穿著紅色衣服。這從色價的觀點思考，可說是「不均勻」的狀態。這種色價不均勻的狀況很常見。然而，在繪畫和插畫的世界中會覺得不協調，因此考量整體的一致性調整色價也是一種技巧，不妨記住這一點。

至此傳達了畫成色價均勻的插畫的訣竅，「決定色數」、「明度和彩度一致」，這些很難突然做到，因此只要記住有色價這種觀點就行了。在p.124將會介紹調整色價的加工技巧。

/C/O/L/U/M/N/

這個畫面看起來不漂亮…

用電腦和iPad著色時，明明看起來顏色很漂亮，完成的插畫在手機上顯示時總覺得顏色看起來很奇怪。大家有過這樣的經驗嗎？在p.24的解說提過印刷時的顏色變化，這裡我想解說在顯示器上發生這種現象的原因。這個話題可能有點複雜，電腦和手機的文字、影片和語音等資料，全都製作成由2種電子信號來表現，根據這個規則，在顯示器上可以表現出約1677萬色。不過，實際上正如下圖所示，一般使用的顏色，由於各種理由能顯示的色域存在著偏差。除此之外，能顯示的色域的極限，不僅依照機種與功能，或是製造時期等而有不同，而且長久使用後顏色也具有逐漸改變的性質，這就是顯示的顏色會隨著顯示器看起來不同的原因。此外，雖然顯示器的顏色也能藉由主機的功能或App等進行調整，不過想要仔細地搭配顏色時，使用校準器這種裝置就能正確地調整，大家不妨查一下「色彩管理」這個詞語。

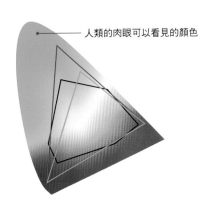

人類的肉眼可以看見的顏色

① 一般的顯示器能顯示的顏色

② 高級顯示器能顯示的顏色

③ 在紙上印刷時能顯示的顏色

技巧篇

序章
第1章
第2章
第3章
第4章
第5章
第6章

方法④ 利用色價提升品質

下面2幅插畫收尾的加工不一樣。最大的差別是「環境色價」。這個簡單地說，就是把「空氣感」（這個場所的氣氛）和「時段引起的光的外觀」表現成顏色。大致可分成「環境光」與「環境影」這2者。如同插畫，時段是白天時黃色就是環境光，藍色則是環境影。妥善地將這2色配色在光的面和影的面，就能配合時間與氣氛加工。2者的差別就在於是否注意到環境色價的差異。

閃亮亮！

這是重現某位學生的插畫。雖然就這樣也不錯，可是感覺少了點什麼。這時的重點就是收尾加工。

白天在有點暗的室內，陽光從內側的窗戶照進來。添加了這種表現手法。在完成的插畫施加各種效果，也算是在遊戲中所說的施加「增益效果」的狀態。

方法⑤ 時段引起的顏色加工表現

介紹應用色價的觀點，表現「白天」、「黃昏」、「夜晚」等時段的加工。黃昏帶有紅色，夜晚帶有暗藍色，隨著時段不同，光與影的顏色也不一樣。決定「白天」、「黃昏」、「夜晚」每個時段光與影的顏色，只要疊上這個顏色即可。在本書把光視為「環境光」，影子則是「環境影」。藉此調整色價可以追加時段的表現。基本上是重疊塗滿的圖層，只要變更合成模式即可，非常簡單。

	白天	黃昏	夜晚
環境光	R:255 G:242 B:204	R:255 G:154 B:134	R:40 G:63 B:228
環境影	R:38 G:131 B:255	R:120 G:75 B:245	R:4 G:27 B:65

在此必須注意一點，環境色價偏重感覺，具有很難從理論上說明的一面。這裡介紹的終究是一個例子，請多多嘗試，以符合插畫的氣氛。

下圖是在淡色和深色，將白天的環境光與環境影分別以色彩增值的不透明度50%疊上的例子。

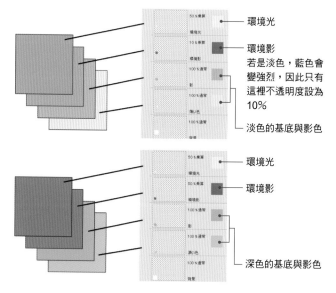

環境光

環境影
若是淡色，藍色會變強烈，因此只有這裡不透明度設為10%

淡色的基底與影色

環境光

環境影

深色的基底與影色

124

即使同一幅插畫，藉由追加幾張圖層，就能變更時段。我們來看看黃昏和夜晚的例子。

黃昏（室內）

夜晚（室內）

圖層結構

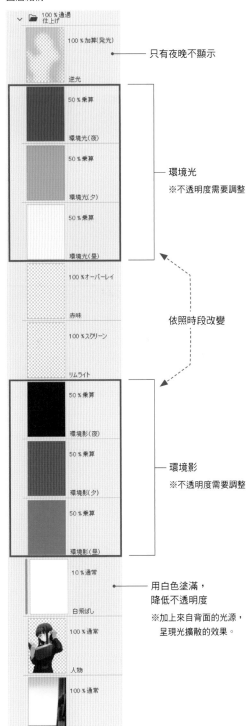

只有夜晚不顯示

環境光
※不透明度需要調整

依照時段改變

環境影
※不透明度需要調整

用白色塗滿，
降低不透明度

※加上來自背面的光源，
　呈現光擴散的效果。

方法⑥ 簡易的色價表現方法

如果沒時間,也可以利用簡易版色價的方法節約時間。

即使相同色價,也不用像p.124解說的手法那麼複雜,在完成的插畫最上面,用特定顏色和漸層塗滿的圖層直接配置。合成模式可以是覆蓋、疊加(發光)或色彩增值等,包含不透明度,可以選擇自己喜歡的設定。雖然乍看之下感覺相當草率,不過調整依此完成的插畫的色調,就能某種程度上統一氣氛。在電影等實際場景也會使用這種技術來消除合成感。

白天(室內)

※通常情況下顯示為100%的狀態。

使用顏色
R:153 G:136 B:162

圖層結構

在室內所以很暗

 為了表現陰暗的室內,製作[色彩增值]的圖層,用藍紫色塗滿。不透明度設為80%。

※通常情況下顯示為100%的狀態。

使用顏色
R:38 G:131 B:255

白天的環境影

 在①的圖層上製作[覆蓋]的圖層,用白天的環境影塗滿。這裡的不透明度是50%。

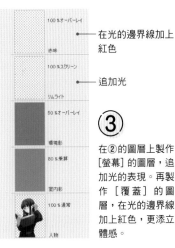

100％オーバーレイ	← 在光的邊界線加上紅色
赤味	
100％スクリーン	← 追加光
リムライト	
50％オーバーレイ	
環境影	
80％乗算	
室内影	
100％通常	
人物	

③ 在②的圖層上製作［螢幕］的圖層，追加光的表現。再製作［覆蓋］的圖層，在光的邊界線加上紅色，更添立體感。

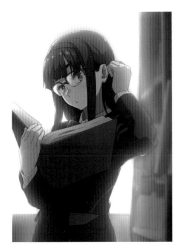

書架和窗框等陰暗部分淡化。

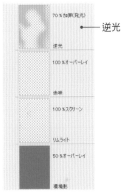

70％加算(発光)	← 逆光
逆光	
100％オーバーレイ	
赤味	
100％スクリーン	
リムライト	
50％オーバーレイ	
環境影	

④ 選擇人物的外側製作［疊加（發光）］的圖層。用光的顏色塗滿後，施加［高斯模糊］追加逆光的表現。

※通常情況下顯示為100%的狀態。

使用顏色
R:255 G:241 B:201

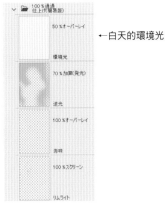

100％通常 仕上(代替簡易層)	
50％オーバーレイ	← 白天的環境光
環境光	
70％加算(発光)	
逆光	
100％オーバーレイ	
赤味	
100％スクリーン	
リムライト	

⑤ 在最上面製作［覆蓋］的圖層，用白天的環境光塗滿。不透明度設為35%便完成。

127

序章

第1章

第2章

第3章

第4章

第5章

第6章

方法⑦ 利用漸變地圖上色

從2010年代開始稱作「灰階畫法（灰階上色）」的手法廣為使用。不思考色調，只用灰色的明暗上色，在上面疊上圖層上色。這種塗法只須思考明暗即可，因此感覺很簡單，有不少人挑戰，可是實際上卻比想像中還要困難，容易遭遇挫折。那麼原因是什麼呢？那是因為包含覆蓋在內，對於圖層的合成模式理解不足。

在此將解說這些合成模式容易受挫的重點，以及利用漸變地圖解決的塗法。

合成模式

如右圖在用灰色的漸層塗滿的圖層上，疊上用紅色塗滿的圖層。在此用變更紅色圖層的合成模式的例子來解說。

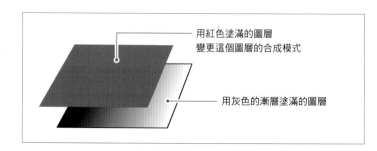

用紅色塗滿的圖層
變更這個圖層的合成模式

用灰色的漸層塗滿的圖層

色彩增值
混合顏色合成的模式。
隨著變暗顏色變深，最後變得漆黑。

螢幕
增加顏色亮度的合成模式。
下面的顏色越暗，越會出現疊上的描繪顏色。

覆蓋
50％以下的明亮部分出現螢幕效果，50％以上的深色出現色彩增值效果的合成模式。
陰暗的地方變得更深，明亮的地方變得更亮。

利用覆蓋進行灰階畫法之後，有時會顏色混濁變黑。原因是在50％以下的灰色上面沒有施加覆蓋。也就是說灰階畫法必須以50％灰色為中心增添明暗。若不了解覆蓋的特性，新手會容易失敗，覺得很難。因此接下來，將會介紹利用CLIP STUDIO PAINT的漸變地圖的技巧。

漸變地圖
利用漸變地圖疊色後，顏色不會太深、暗淡、變得極度明亮，因此非常好用。

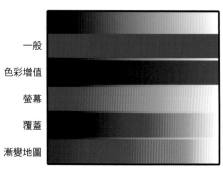

一般

色彩增值

螢幕

覆蓋

漸變地圖

比較色彩增值、螢幕、覆蓋、漸變地圖。

方法⑧ 漸變地圖的用法

從CLIP STUDIO PAINT的選單用［圖層］→［新色調補償圖層］→［漸變地圖］開啓對話方塊。

打開視窗後左邊是100%的黑色，右邊是100%的白色。

點擊色帶任一處，就會出現［∧］（節點）符號，可以追加顏色。那麼試著選擇紅色，剛才追加的地方會變成紅色，可以做出由黑到紅，由紅到白的漸層。

①點擊後追加節點。

③追加紅色。

②選擇紅色。

若是這種漸層黑色會太深，因此點擊色條最左邊的三角形（黑色），只要從黑色變更為較暗的紅色，在利用覆蓋的灰階畫法濃度太深的部分，之後也能調整。

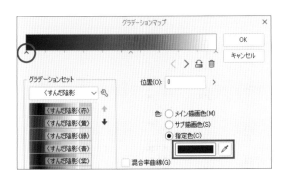

想要之後調整時，雙擊圖層的這個符號就能變更。

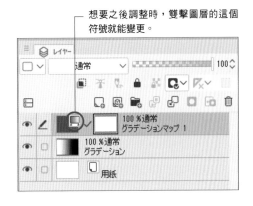

技巧篇

序章

第1章

第2章

第3章

第4章

第5章

第6章

方法⑨ 利用漸變地圖上色

實際上利用漸變地圖上色吧！首先只用無彩色的明暗完成插畫。這時，依照肌膚、頭髮和衣服等部位，將圖層區分一定程度。

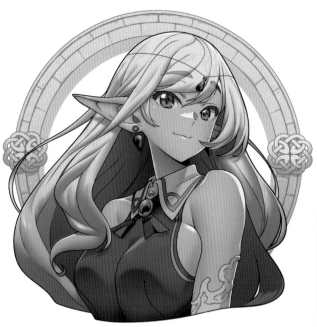

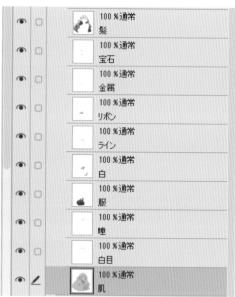

① 用灰色完成上色。

② 繼續肌膚的上色。在肌膚上色的圖層上面，利用剛才的步驟製作漸變地圖的色調補償圖層。

③ 製作喜歡的漸變地圖。這樣就能配合灰色的漸層上色。利用覆蓋的灰階畫法時，若不注意明度50％，顏色會很混濁，不過利用漸變地圖上色就不會混濁。

④ 之後只要調整漸變地圖，就能變更顏色，因此只要儲存製作的漸變地圖，就能輕易地變更肌膚的顏色。這次為了讓大家清楚明白，調整成加上略微紫色系的膚色。

技巧篇

序章
第1章
第2章
第3章
第4章
第5章
第6章

方法⑩ 轉換成灰階確認

查看即將完成的圖畫時，是否會覺得還差了點什麼呢？這時暫且把插畫轉換成灰階，在沒有顏色的狀態下確認吧！可以看清明度差較弱的部分，請替換成更強烈的顏色，修正成對比強烈的圖畫吧！

灰階化

某種程度上接近完成時，明明配色是對的，卻總覺得「印象有點薄弱」。

試著轉換成灰階，便會注意到嘴巴裡面、頭髮內側、脖子下面、內衣和軀幹的暗度有點弱。

灰階化

這次只有在意的地方調暗，不過感覺整體明度差不夠時，提高對比就能增添層次。

方法⑪ 調整彩度和對比

完成的插畫明明對於色相、明度、彩度都很用心，有時卻會太過鮮豔。雖然有很多原因，不過像這種情況，完成後藉由調整彩度和明度，可以將色調修正得柔和。如這個範例，整體顏色的彩度太高，因此降低各個顏色的彩度，調整成沉穩的顏色。

這是請某位新手配色的例子。許多新手往往會像這樣做出彩度高，對比強烈的配色。這樣一來顏色會彼此對立，變得很刺眼。
利用色調補償調整這幅插畫吧！

這次調整了整體的色彩。選擇合併的上色的圖層，點擊 [編輯] → [色調補償] → [色相、彩度、明度]，利用對話方塊調整成彩度−30，明度＋30。

經由調整變成相當柔和的印象。不過，在這幅插畫所有顏色都統一調整過了，因此細微部分可以個別調整。尤其藍色和紫色感覺很深，有時候必須繼續調整。

爲何看得見顏色？

文：大里浩二

可以看見顏色的原因

人在黑暗中什麼也看不見。看見物體這回事，是因爲光照射到物體，反射的光進入眼中所以才能看見。

例如紅色的郵筒，會吸收紅色以外的光，並且讓紅色的光反射。反射的紅光進入眼中，人就會覺得郵筒是紅色的。物體分別有吸收的光和反射的光，而這個差別就是顏色的差異。

白色物體會反射大部分的光。反之黑色物體則會吸收大部分的光。光幾乎可以通過玻璃，所以玻璃是透明的。

紅色郵筒會反射紅光，所以進入眼睛的光是紅光。
會吸收大部分的光的東西是黑色，會反射大部分的光的東西看起來是白色。

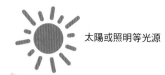
太陽或照明等光源

光

物體反射的光（反射光）

可以看見的顏色的範圍

在太陽照射的光線之中，從380nm（奈米）到780nm的波長的光，是人類可以看見的可見光。波長較長的是紅色，短的是藍紫色，中間還有各種顏色。所有波長混合後會變成無色透明的光（白色光），分解後會變成各種顏色。

在理科實驗中使用的稜鏡可分解白色光讓我們看到。大氣中的水滴扮演和稜鏡相同的角色，這種自然現象就是彩虹。

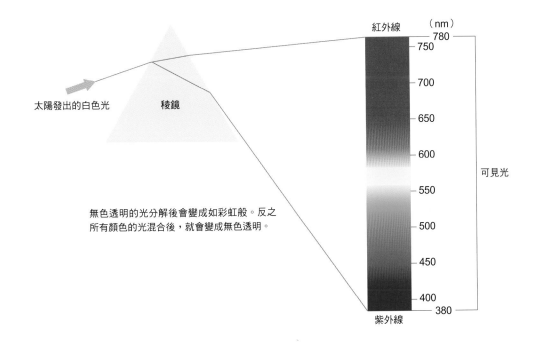

太陽發出的白色光　　稜鏡

無色透明的光分解後會變成如彩虹般。反之所有顏色的光混合後，就會變成無色透明。

紅外線　　（nm）
780
750
700
650
600
可見光
550
500
450
400
380
紫外線

彩虹的色數有幾種？

彩虹有幾種顏色呢？雖然許多日本人會回答7種顏色，不過看了上面波長的圖就會知道，因為彩虹是漸層，所以並非一定有幾種顏色。

在美國據說是6種顏色，在德國是5種顏色。隨著文化不同理解方式也不一樣，請作為描繪彩虹插畫時的參考。

即使看著同一道彩虹，隨著國家與文化不同，掌握到的顏色數量也不一樣。

了解顏色的屬性

色立體

在空間內表現色相、彩度、明度等三屬性的相互關係就叫做色立體。

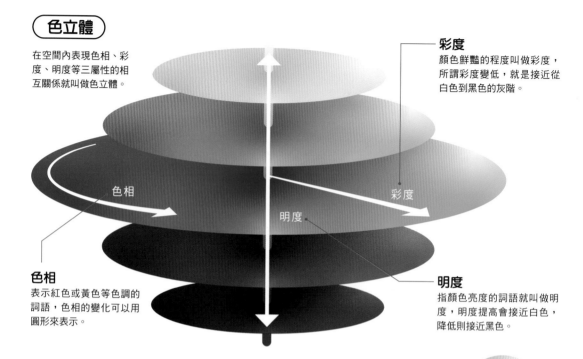

彩度
顏色鮮豔的程度叫做彩度，所謂彩度變低，就是接近從白色到黑色的灰階。

色相
表示紅色或黃色等色調的詞語，色相的變化可以用圓形來表示。

明度
指顏色亮度的詞語就叫做明度，明度提高會接近白色，降低則接近黑色。

色相、彩度、明度

顏色有「色相」、「彩度」、「明度」這3種屬性。這些可以作為立體表現，稱為色立體。

「色相」是色調的變化，如彩虹般變化成各種顏色，繞著立體來表示。立體的中心有一根軸，上面是白色，下面變成黑色。這種變化叫做「明度」。從中心軸越往外側，顏色逐漸變得鮮豔，立體的最外側是最鮮豔的顏色。這種鮮豔度的變化叫做「彩度」。

從上方觀看上圖的圓盤正如右圖。由上往下明度逐漸下降。挑選顏色時若能想像是在色立體的哪個位置的顏色，選擇顏色就不會猶豫。讓自己能在腦中想像色立體吧！

POINT **有彩色和無彩色**

能感覺紅色或藍色等顏色叫做有彩色。色立體的中心部分從白色到黑色的軸沒有色調。換言之因為沒有「彩度」，所以叫做「無彩色」。

補色與同色系是什麼？

色相環的另一邊就是補色

左頁的圓盤中彩度最高者畫成甜甜圈狀就是右圖。這個東西叫做「色相環」。在色相環上正好另一邊的顏色叫做「補色」，彼此稱為補色關係。色相環不只上面揭示的，依照色彩理論和顏料會有微妙的差異。

用補色配色時，若是有極度差異的顏色，有的顏色會感覺刺眼，有的是有層次感的配色。

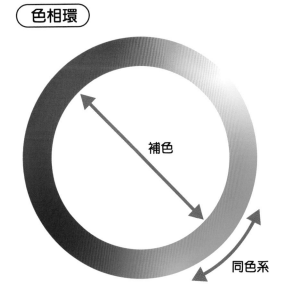

（色相環）

補色

同色系

紅色和綠色接觸的地方看起來刺眼。

因為黃色明度高，所以看起來有層次。

比起上面2者更平穩的印象。

色相環的同一側是同色系

所謂「同色系」不只是色相環靠近的部分，也包含在色立體越往中心彩度就越低的部分（圖A）。另外，像色立體縱切的部分（圖B）也包含明度的變化。

換句話說，所謂同色系包含與基本色接近的色相，指這些明度與彩度改變的所有顏色。

此外，明度與彩度合在一起叫做色調。

圖 A

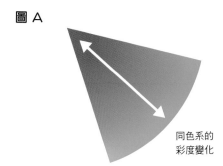

同色系的彩度變化

圖 B

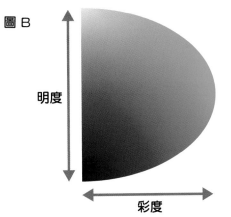

明度

彩度

選擇某一種顏色時的明度與彩度（色調）的變化

顏色具有印象

具有各種效果的暖色與冷色

「色相環」的紅色系是暖色，藍色系叫做冷色。正如其名，就是感覺溫暖與火熱的顏色，和表示涼爽與冰冷的顏色。即使人種與文化有差異，對於暖色與冷色的感受也沒有差別。這是對任何人都能平等地給予印象的顏色，因此算是可以安心使用的顏色。

暖色與冷色還有其他特性。暖色同時也是比實際上看起來更大的「膨脹色」，冷色則是看起來更小的「收縮色」。略胖的角色使用紅色，看起來會更加有分量；纖細的角色使用藍色，就會給人更銳利的印象。

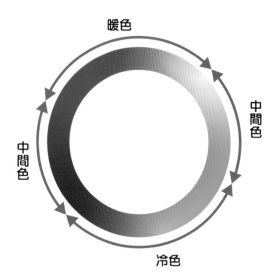

暖色與冷色可以傳達相同感受給所有人，是能夠安心的顏色。

膨脹色看起來較胖，收縮色看起來苗條。

還有其他的膨脹色與收縮色

膨脹色與收縮色除了暖色與冷色還有別的。那就是白色與黑色。顏色之中「白色」最明亮，「黑色」最暗。顏色越接近白色「明度」（顏色的亮度）就越高，容易看起來膨脹，相反地黑色「明度」較低，會變成收縮色。因此即使冷色系的顏色，若是像柔和色調般模糊不清的顏色，就會變成膨脹色。

暖色與冷色也是會呈現距離感的顏色。暖色是向前進的前進色，冷色是退向遠方的後退色。在繪畫的世界中自古以來經常利用這種前進與後退的特性。描繪背景時利用這種特性，就能表現出有景深的空間。

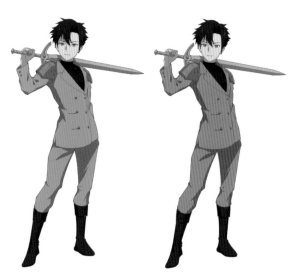

明度越高，縱使是冷色也會看起來膨脹，反之明度低，就算是暖色也會收縮。

暖色是前進色，冷色同時也是後退色。

色調

所謂色調是在顏色的三屬性「色相」、「明度」、「彩度」之中，明度與彩度的組合。用明亮、陰暗、淡等顏色印象的詞語來表達。

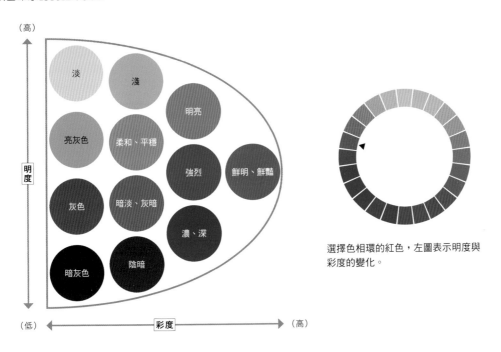

選擇色相環的紅色，左圖表示明度與彩度的變化。

24色相的色調

利用顏色表達情緒

除了暖色、冷色以外也能利用顏色
表達情緒。例如角色等，黑色角色
是黑暗冷酷、白色是清純、紫色是
神祕或魔性等。

此外，彩度高的顏色代表強烈情
感，柔和的顏色能表現平穩的情緒
等。

雖然單色也能表達情緒，不過搭配
多種顏色也可以做出細微差別。就
像音樂的和弦可以表達各種情感一
樣。

黑色角色

白色角色

紫色角色

男性印象的年齡變化

青年 ◀ ▶ 中高年

都會型

日本風格

春

女性印象的年齡變化

青年 ◀ ▶ 中高年

優雅

純潔

秋

RGB與CMYK

螢幕的RGB，印刷的CMYK

色彩模型有RGB和CMYK這2種。RGB也被稱為「光的三原色」，3色混合後會變成無色透明的白色光。這叫做「加法混色」。

利用RGB顯示顏色的媒介是電腦和手機等的顯示器。會發光的就是RGB，可以這樣理解。

CMYK是顏料和印刷物的顏色，稱作「色彩三原色」。CMY混合後會變成黑色，這叫做「減法混色」。但是無法做出理論上的CMY的墨水，因此加上黑色墨水（K）變成CMYK。

RGB與CMYK的色彩空間（能表現的顏色範圍）並不相同，所以從RGB轉換成CMYK（從CMYK轉換成RGB）色調經常會改變。

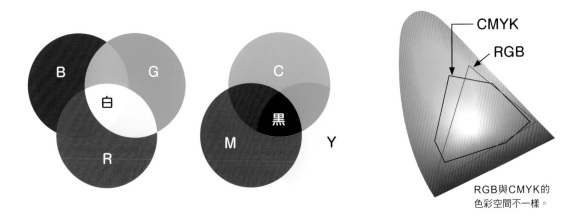

RGB與CMYK的
色彩空間不一樣。

/C/O/L/U/M/N/

CLIP STUDIO PAINT的色相環

下圖表示CLIP STUDIO PAINT的色相環。在基本設定的狀態下，色相環之中有個正方形的區域，在周圍的色相環選擇的顏色色調會顯示在正方形的區域。橫軸是彩度，縱軸表示明度，彩度最高的地方是右上，最終是在這個區域內決定顏色。

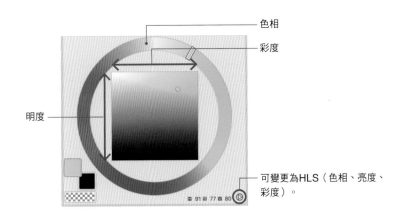

色相

彩度

明度

可變更為HLS（色相、亮度、彩度）。

顏色的各種錯覺

鄰接的顏色會互相影響

顏色遇到其他顏色時，由於彼此的影響，會有外觀與單色不同的現象。主要有「同化」的現象和「對比」的現象。配色時若不了解同化與對比，有時不會如同預期的那樣。反之若能理解化為己用，就能創造出更好的配色。

同化效果

鄰接的顏色與顏色接近出現錯覺，就叫做同化效果。

明度同化
周圍的顏色影響中間的顏色，明度看起來接近的現象就叫做「明度同化」。

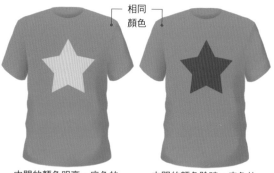

中間的顏色明亮，底色的明度就會看起來較高。　　中間的顏色陰暗，底色的明度就會看起來較低。

彩度同化
周圍的顏色影響中間的顏色，彩度看起來接近的現象就叫做「彩度同化」。

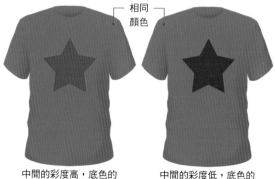

中間的彩度高，底色的彩度也看起來較高。　　中間的彩度低，底色的彩度也看起來較低。

色相同化
周圍的顏色影響中間的顏色，色相看起來接近的現象就叫做「色相同化」。

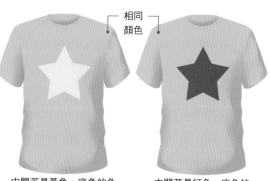

中間若是黃色，底色的色相就會接近黃色。　　中間若是紅色，底色的色相就會接近紅色。

對比效果

由於鄰接的顏色的影響，變成與實際上不同的
外觀就叫做「對比效果」。

明度對比
在周圍顏色的影響下，明度看起來改變的現
象叫做「明度對比」。

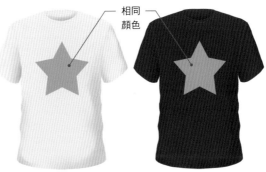

相同
顏色

周圍的明度高，星星就會
看起來低明度。

周圍的明度低，星星就會
看起來高明度。

彩度對比
在周圍顏色的影響下，彩度看起來改變的現
象叫做「彩度對比」。

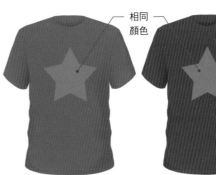

相同
顏色

周圍的彩度高，星星就
會看起來低彩度。

周圍的彩度低，星星就會
看起來高彩度。

色相對比
在周圍顏色的影響下，色相看起來改變的現
象叫做「色相對比」。

相同
顏色

周圍若是紅色，星星就會
看起來是黃色。

周圍若是黃色，星星就會
看起來是紅色。

補色對比
補色搭配在一起後，彼此看起來彩度變高的
現象就叫做「補色對比」。

相同
顏色

彩度看起來比右邊低。

如果中間有補色，彼此的
彩度就會看起來較高。

作者

建尚登（ダテナオト）

1977年出生，現居神奈川。有過漫畫家的經歷，現在是自由接案的插畫家，兼線上繪圖講座的講師。著有《插畫解體新書》（合著）、《立體美感！皺褶＆陰影繪製技巧書》、《90天 全方位繪畫技巧衝刺班》（瑞昇）、《考え方で絵は変わる イラストスキル向上のためのダテ式思考法》（マイナビ出版）。

HP　https://datenaoto.net/
pixiv　https://www.pixiv.net/member.php?id=4621145
X　https://twitter.com/datenaoto2012
YouTube頻道　建尚登老師的繪畫私塾　https://www.youtube.com/channel/UC9cQ1wdrV1W3toPsLA9kbuA
建尚登老師的繪畫研討會　https://datenaoto.net/course/online-salon/

TITLE

光與色彩解體新書

STAFF		ORIGINAL JAPANESE EDITION STAFF	
出版	瑞昇文化事業股份有限公司	監修	大里浩二（帝塚山大学 現代生活学部居住空間デザイン学科 准教授）
作者	建尚登（ダテナオト）	装丁・本文	広田正康
譯者	蘇聖翔	デザイン	
		執筆協力・撮影	くろだありあけ
創辦人/董事長	駱東墻		
CEO/行銷	陳冠偉	編集	秋田 綾（株式会社レミック）
總編輯	郭湘齡	企画・編集	松本佳代子
文字編輯	張聿雯　徐承義	図版協力	ソースケ、茶野、千歳飴ぺろ、utu、ヨドケー、たぬ
美術編輯	謝彥如		き、木城渚、鯛カレー、アイリ
校對編輯	于忠勤	協力	ヨドケー、針金、mame、うさてー、安田、浅利治
國際版權	駱念德　張聿雯		武、ダテ式お絵描きゼミ
排版	二次方數位設計 翁慧玲	撮影機材	Nikon D1X/D3/F/F2 Fuji S1Pro、Ai-AF Nikkor ED 180mm
製版	印研科技有限公司		F2.8S 及びNikkor P-Auto 105mm F2.5 他
印刷	龍岡數位文化股份有限公司		

法律顧問	立勤國際法律事務所　黃沛聲律師
戶名	瑞昇文化事業股份有限公司
劃撥帳號	19598343
地址	新北市中和區景平路464巷2弄1-4號
電話/傳真	(02)2945-3191 / (02)2945-3190
網址	www.rising-books.com.tw
Mail	deepblue@rising-books.com.tw
港澳總經銷	泛華發行代理有限公司

初版日期	2024年6月
定價	NT$450／HK$141

國家圖書館出版品預行編目資料

光與色彩解體新書 / 建尚登著；蘇聖翔譯. --
初版. -- 新北市：瑞昇文化事業股份有限公司,
2024.06
　144面；　18.2x25.7公分
ISBN 978-986-401-746-1(平裝)

1.CST: 插畫 2.CST: 色彩學 3.CST: 繪畫技法

947.45　　　　　　　　　　113006843